繽紛又甜蜜！超擬真夢幻點心世界

《 關口真優的 》

袖珍黏土
菓子工坊

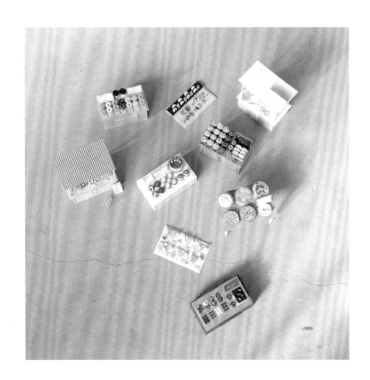

前言

「袖珍黏土甜點」是以黏土製作的迷你甜點。
裝飾精美的蛋糕、色彩繽紛的甜甜圈、擺滿水果的塔和可麗餅、樸實的和菓子……
感覺跟實品一樣美味的甜點，讓人光是欣賞就覺得好幸福。

製作單個袖珍黏土甜點後加工成飾品雖然也很好玩，不過本書試著用袖珍黏土打造
出了一整間「甜點店」。除了能夠體驗製作的樂趣，思考如何陳列完成的袖珍黏土
甜點同樣也是妙趣無窮。雖然在現實中很難達成，但如果是在袖珍黏土的世界裡，
就能夠打造出專屬於自己的甜點店。

本書會針對每一種類型的甜點，介紹各式各樣的變化款式。各位可以照著介紹的作
品製作，也可以在學會基本做法之後，試著變換配料或淋醬。請各位隨心所欲地設
計自己獨創的菜單。

不只是甜點，像是使用 UV 膠和飾品五金製作器皿，以及用印有喜愛圖案的紙張製
作盒子和菜單牌……甚至以木材組裝而成的商店底座和看板，也全都是手工製作。

做好的袖珍黏土甜點店不僅漂亮好拍，擺在房間裡當成裝飾品也很可愛。各位不妨
也試著開一家滿載夢想的迷你甜點店吧。

關口真優

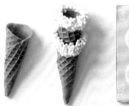

《 CONTENTS 》

基本材料

介紹本書使用的主要材料。請依據不同的作品類型，挑選適合用來製作的黏土。

《黏土》

Grace
（日清Associates）

質地細緻且具透明感的樹脂黏土。因為有彈性，所以容易延展得很薄。

COSMOS
（日清Associates）

帶有韌性的樹脂黏土。揉捏前質地偏硬，乾燥後十分堅固。

Grace Light
（日清Associates）

輕量樹脂黏土，重量約為Grace（左記）的一半。乾燥後仍具彈性，不易裂開。

HALF-CILLA
（日本教材製作所）

質地輕盈柔軟的輕量黏土。輕易就能切割出漂亮的剖面。

Sukerukun
（Aibon產業）

透明度高且具柔軟度的透明黏土。適合做成水果等。乾燥後顏色會變深，所以調色時要調淺一點。

Grace Color
（日清Associates）

彩色黏土（共9色）。在想調成深色時混入基底黏土中。具透明感，發色漂亮。

MODENA PASTE
（PADICO）

膏狀的液狀樹脂黏土。適合做成巧克力醬等。乾燥後質地堅固，耐水性佳。

《其他》

軟管壓克力顏料
（麗可得）

用來為黏土調色、加上烤色等。色彩豐富，共108色。乾燥後具耐久性。

黏著劑

像是液狀好塗抹的deco princess（小西）等，請選擇乾燥後會變透明的商品。除了用來接合，亦可做成淋醬。

木工用白膠

用來接合黏土或木材，乾燥後會變透明。選用百圓商店的商品也OK。

嬰兒油、脫模油
（PADICO）

塗在壓模、美工刀、壓平器上可防止黏土沾黏。在意黏土黏手時可以塗在手上。

ULTRA VARNISH
[Super Gloss]
（PADICO）

水性的亮光透明漆。可為作品帶來光澤感，亦可用來製作淋醬等。有提升牢固程度、防止髒污的效果，因此建議在進行飾品加工時塗抹於作品上。

嬰兒爽身粉

塗抹在皮膚上，以預防接觸性皮膚炎的粉末。適合用來表現糖粉。

配料達人
糖粉／砂糖
（TAMIYA）

含有白色大理石粉末的膏狀合成樹脂塗料。依顆粒的粗細分成2款。用來表現糖粉。

基本工具

介紹本書使用的主要工具。以透明文件夾、牙刷等容易取得的日常用品為主。
請選擇自己方便使用的工具。

透明文件夾

取代黏土墊板,鋪在下面作業。可使黏土不易沾黏,而且用完即可丟棄,非常方便。亦可剪成小片,在為淋醬類調色時當成調色盤使用。

黏土調色卡
（PADICO）

將黏土填進凹槽中測量的工具（p.8）。可輕易重現相同大小和顏色。也可用來為冰淇淋塑形。

尺

用來測量黏土的大小和壓扁小塊黏土。選擇透明款式比較方便。用定規尺也OK。

迷你壓板 [附墊板]
（日清 Associates）

壓平延展黏土的工具。用雙手拿著,從黏土上方往下按壓。在將黏土滾成棒狀時使用也很方便。

不鏽鋼刮刀
（日清 Associates）

不鏽鋼材質的黏土刮刀。前端較細,很容易操作。像是在黏土上加花紋、圖案等,可用來成形。

塑膠細工棒
（日清 Associates）

黏土不易沾黏的塑膠黏土棒。像是在成形後撫平表面等,用來調整黏土的形狀。

牙刷

用來增添質感。因為要按壓在黏土上製造花紋,選擇刷毛偏硬的款式比較好。

牙籤

用來戳洞、描繪圖案。亦可在為黏土調色時用來沾取少量顏料。

筆

上色時用平筆,畫細線條時用面相筆。照片中為面相筆HF（TAMIYA）的平筆No.2、No.02、面相筆（極細）。

化妝用海綿

用來加上烤色等。只要沾取顏料輕輕拍打，即可讓顏色自然地暈染開來。最好剪成小塊來使用。

剪刀

用來切割黏土等。最好也要準備前端尖細的黏土工藝用剪刀。照片上方是剪刀[S]（日清Associates）。

美工刀、筆刀

用來切割黏土。兩手拿著美工刀的刀片，從上方往下按壓切割。進行精細作業時使用筆刀（照片中為TAMIYA的產品）比較方便

海綿

可將黏土放在上面使其乾燥。因為透氣性佳，連底部也能徹底晾乾。可以劃開海綿，把插上牙籤的黏土立起來。

鑷子

建議選用方便夾取細小配件的鶴頸型。照片中為TCD103 Classy'n Dressy TENIR鑷子前端彎曲鶴頸（GSI Creos）。

保鮮膜、烘焙紙

保鮮膜可用來防止黏土乾燥。烘焙紙是在以烤箱加熱烤箱黏土時使用。

雙面膠、免洗筷

進行調色等精細作業時，只要在免洗筷貼上雙面膠、固定作品，就能輕鬆改變方向，非常方便。也可使用甲片座或鉤子。

關於黏土的乾燥

本書作法中提到的「使其乾燥」，指的是將作品放在海綿上自然乾燥。黏土約莫1天表面就會硬化，但是要連裡面也完全乾燥，總共需要2～5天的時間。天數會隨作品的大小、季節、黏土的種類而異，請視實際狀況進行調整（黏土乾燥後水分會消失，體積也會因此縮小約10%）。

黏土的計量法

本書是使用黏土調色卡來計量黏土（p.6）。
做法中記載的字母代表計量時所使用的凹槽大小。如果沒有調色卡，
請參考下記的直徑揉成圓球。

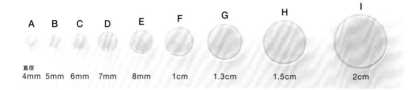

A　B　C　D　E　F　G　H　I

直徑
4mm　5mm　6mm　7mm　8mm　1cm　1.3cm　1.5cm　2cm

① 將稍多的黏土填入調色卡的指定凹槽中。

② 用指尖抹除多餘的黏土，使表面平坦。

如果沒有調色卡，可以用尺測量，揉出符合指定直徑的圓球。

黏土的調色法

黏土主要是使用壓克力顏料來調色。有些顏色也會混入彩色黏土。

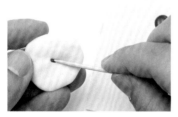

① 將黏土攤平，以牙籤的前端沾取少量顏料，置於正中央。

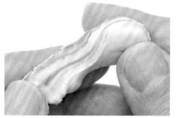

② 像是要把顏料包進去般反覆拉開再摺疊，直到整體顏色混合均勻。

◎一邊混合，一邊慢慢添加少量顏料進行調整，直到調出想要的顏色。黏土經過仔細揉捏後，質地會逐漸變得細緻濕潤。

《使用彩色黏土》

① 測量出指定大小的基底黏土和彩色黏土，將兩者貼合。

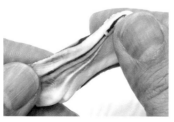

② 反覆將黏土拉開再摺疊，直到顏色混合均勻。

色號表

介紹本書作品所使用的主要顏色調配方式。以下記載的顏料用量，適用於以黏土調色卡（G）測量的黏土。請配合黏土的分量，調整顏料的用量。由於發色會隨黏土的種類而異，不同的作品也多少會產生誤差，因此請參考照片，一邊混合、一邊依個人喜好調整深淺。

《顏料用量的標準》

🝰 ＝牙籤的前端 1mm

🝰 ＝牙籤的前端 2mm

◎旁邊的數字是添加顏料的次數。「×2」表示加2次2mm的量。

淺奶油			抹茶			深褐		
	土黃 （Yellow Oxide）	🝰		土黃 （Yellow Oxide）	🝰		紅褐 (Transparent Burnt Sienna)	🝰×10
				亮綠 （Permanent Green Light）	🝰×2		深褐 (Transparent Burnt Umber)	🝰×28
				深褐 (Transparent Burnt Umber)	🝰			

米色			奶油			覆盆子		
	土黃 （Yellow Oxide）	🝰		土黃 （Yellow Oxide）	🝰		琺瑯漆 紅 （Clear Red）	🝰×20
				白（Titanium White）	🝰 (0.5mm)			

米白			紅豆			橘		
	土黃 （Yellow Oxide）	🝰		深紅 （Deep Brilliant Red）	🝰×5		壓克力塗料 橘 （Clear Orange）	🝰×5
	白（Titanium White）	🝰		深褐 (Transparent Burnt Umber)	🝰×5			
				深藍 （Ultramarine Blue）	🝰			

白			粉紅			藍莓		
	白（Titanium White）	🝰×2		深紅 （Deep Brilliant Red）	🝰		樹脂黏土（Grace）： F	
				白（Titanium White）	🝰		彩色黏土（Blue）： F	
							彩色黏土（Red）： E	

淺黃褐			紅			巧克力		
	土黃 （Yellow Oxide）	🝰		深紅 （Deep Brilliant Red）	🝰×5		樹脂黏土（Grace）： G	
	褐色（Raw Sienna）	🝰×2					彩色黏土（Brown）： D	

黃綠			紫紅			黑醋栗		
	土黃 （Yellow Oxide）	🝰×3		深紅 （Deep Brilliant Red）	🝰×5		樹脂黏土（Grace）： G	
	亮綠 （Permanent Green Light）	🝰×2		深褐 (Transparent Burnt Umber)	🝰×2		彩色黏土（Red）： D	

淺褐			薄荷		
	土黃 （Yellow Oxide）	🝰×2		亮綠（Permanent Green Light）	🝰×6
	褐色 （Raw Sienna）	🝰×4		深藍 （Ultramarine Blue）	🝰
	深褐 (Transparent Burnt Umber)	🝰			

淺黃綠			焦糖		
	土黃 （Yellow Oxide）	🝰×2		紅褐 (Transparent Burnt Sienna)	🝰
	亮綠 （Permanent Green Light）	🝰		深褐 (Transparent Burnt Umber)	🝰×2

TAMIYA COLOR 琺瑯漆
（TAMIYA）

藍莓色所使用的琺瑯漆。可以調出具透明感的顏色。

※橘色所使用的，是TAMIYA COLOR 壓克力塗料mini。

○顏料是使用軟管壓克力顏料（麗可得），彩色黏土是Grace Color（日清Associates），琺瑯漆和壓克力塗料是TAMIYA COLOR（TAMIYA）。
○字母代表計量時使用的調色卡凹槽尺寸。
○樹脂黏土乾燥後會產生透明感，所以如果想要消除透明感就混入白色顏料。

《 蛋糕店 》

Cake Shop

剖面的草莓引人注目的法國版草莓奶油蛋糕「法式草莓蛋糕」、
夾入大量鮮奶油的「餅乾泡芙」、簡單的「開心果蛋糕」、
淋上鏡面淋醬的「圓頂蛋糕」、以抹上焦糖的小泡芙做裝飾的法國傳統甜點
「聖多諾黑」。多款美麗的蛋糕一字排開，令人看了滿心雀躍。
展示櫃則是利用裝飾貼紙，營造出典雅的氛圍。

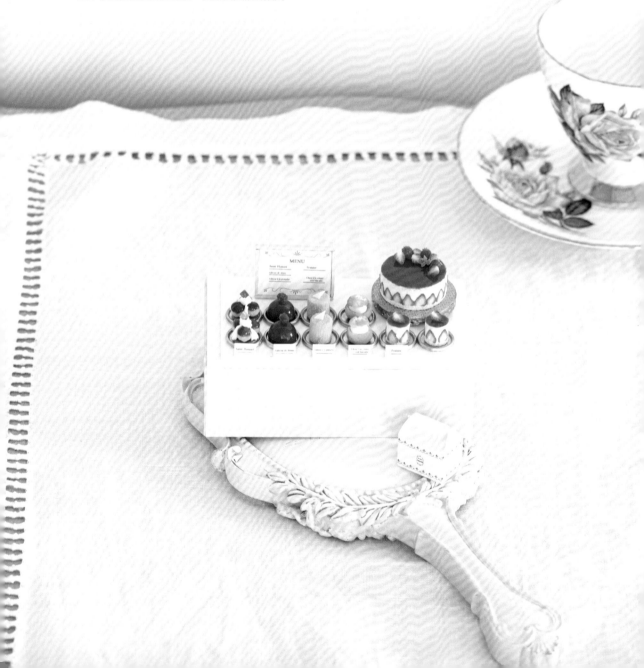

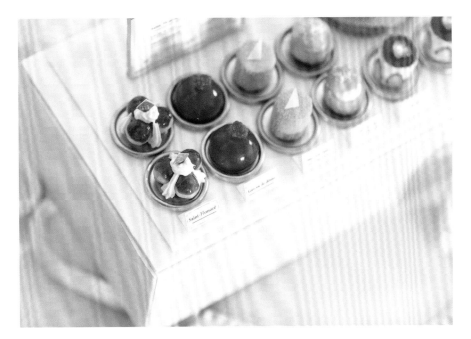

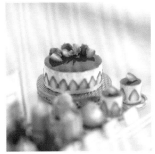

展示櫃上貼了石紋貼紙和白色塑膠板。金色的蛋糕盤是使用飾品五金來增添奢華感。

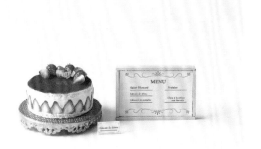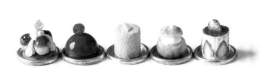

法式草莓蛋糕（大）

照片左起依序為 聖多諾黑 圓頂蛋糕 開心果蛋糕
餅乾泡芙 法式草莓蛋糕（小）

recipe

法式草莓蛋糕（大、小）

<材料> 輕量黏土（HALF-CILLA）
　　　壓克力顏料（麗可得 軟管型）
　　　・深紅（Deep Brilliant Red）
　　　・亮紅（Cadmium-Free Red Light）
　　　亮光透明漆
　　　黏著劑

草莓片（p.77）
草莓（p.76）
剖半草莓（p.78）
薄荷（p.85）

<準備> ★蛋糕體　依照p.8～
9的要領將黏土調成
米色，用調色卡（I）
計量。
★鮮奶油　依照p.8～
9的要領將黏土調成
淺奶油色，用調色卡
（G）計量。

◎如果是小尺寸，蛋糕體要
用（G），鮮奶油用（E）計量。

① 將透明文件夾裁成9.5cm×1.1cm，
捲在圓形壓模（直徑2.8cm）上，
用膠帶固定。

◎只要尺寸相同，用乾電池等取代壓
模也OK。如果是小尺寸，就將透明
文件夾裁成3.7cm×8mm，捲在直
徑1cm的壓模上。

② 用調色卡（H）計量作為蛋糕
體的黏土後揉圓，用迷你壓板
延展成直徑4cm。

◎如果是小尺寸就用（F）計量，然
後延展成直徑2.5cm。

③ 用①的模具取型。同樣延展剩餘的黏土後取型，一共做出2片。1片
繼續放在模具中，另1片用保鮮膜包起來以防乾燥。

◎鋪上裁成小片的透明文件夾會比較方便作業。

④ 在③的模具側面，排上17～
18片草莓片。

◎將草莓稍微埋進下方的黏土中，緊
密排列。如果是小尺寸就排放5片。
假使黏不住就使用黏著劑。

⑤ 在④中填入作為鮮奶油的黏
土。

◎填入的量要比草莓高一些。用手指
延展到一定程度後，再用黏土刮刀
（不鏽鋼刮刀）調整細微處。

⑥ 將③用保鮮膜包覆的黏土蓋在
⑤上，當成蓋子。

⑦ 用牙刷輕拍表面，增添質感的
同時也將表面撫平。

 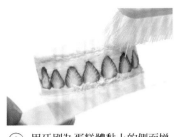 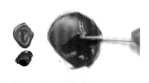

⑧ 用筆刀切斷模具的膠帶，取出
作品。

⑨ 用牙刷為蛋糕體黏土的側面增
添質感，使其乾燥。

◎如果用牙刷不易操作，也可以改用
鑷子。假使鮮奶油溢出來，就用黏土
刮刀（不鏽鋼刮刀）加以調整。

⑩ 在透明漆中混入深紅色和亮紅
色顏料，做成淋醬。

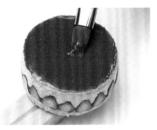 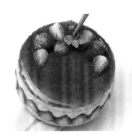

⑪ 將淋醬在⑨的上面抹開，使其
乾燥。

◎用雙面膠固定在免洗筷上，作業起
來會方便許多。

⑫ 用黏著劑貼上草莓3個、剖半
草莓5個、薄荷1片。在草莓
上塗透明漆，使其乾燥。

◎如果是小尺寸，就改成剖半草莓1
個。

recipe

圓頂蛋糕

<材料> 樹脂黏土（Grace）
壓克力顏料（麗可得 軟管型）
・深紅（Deep Brilliant Red）
亮光透明漆
覆盆子（p.86）
黏著劑

<準備> ★ 依照p.8～9的要領將黏土調成紅色。

① 將黏土填入調色卡（F）中，使其乾燥。

◎只要填入調色卡中，即可輕易塑形成圓頂形。乾燥後顏色會
稍微加深。

② 在透明漆中混入深紅
色顏料，做成淋醬。

③ 塗 在①上，使 其 乾
燥。用黏著劑貼上覆
盆子。

◎在甲片座或鉤子等有高
度的物品上貼雙面膠固定
住，就能輕易塗抹到側面
和底部附近。

餅乾泡芙

＜材料＞

樹脂黏土（COSMOS）
樹脂黏土（Grace）
鮮奶油素材（濃郁發泡鮮奶油）
壓克力顏料（麗可得 軟管型）
　・土黃（Yellow Oxide）
　・紅褐（Transparent Burnt Sienna）
　・白（Titanium White）
嬰兒爽身粉

＜準備＞

★1：1混合兩種黏土，依照p.8～9的要領調成米色，
然後用調色卡（G）計量。

① 撕開黏土製造粗糙感，接著在不破壞質感的前提下
　填入調色卡（F）中。
　◎填入時動作要輕柔，以免黏土的質感消失。

② 用剪刀剪去多餘部分，然後用手指壓平底部。

③ 以黏土棒到處按壓，讓表面凹
　凸不平。

④ 用牙刷增添質感，乾燥約半天
　時間。

⑤ 用剪刀橫向剪開（上半部要小
　一點）。

 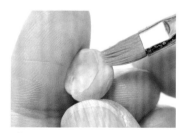

⑥ 以黏土刮刀分別將裡面的黏土挖出來，使其乾燥。

⑦ 依照土黃色、紅褐色的順序塗
　抹顏料，加上烤色。

⑧ 結束上色。

◎以淺色到深色的順序重疊塗抹，讓整體顏色不均勻會更顯逼真。

⑨ 在下方的泡芙殼中擠入鮮奶油（參照p.17）。

◎不裝上花嘴，直接用擠花袋來擠。用雙面膠（若不易黏著就使用厚款）固定在免洗筷上，作業起來會方便許多。

⑩ 蓋上上面的泡芙殼，使其乾燥。混合嬰兒爽身粉與白色顏料之後塗在殼上。

◎為了呈現糖粉的質感，將顏料跟爽身粉混合後以筆垂直輕拍的方式，把粉固定在殼上。

recipe

開心果蛋糕

<材料> 輕量黏土（HALF-CILLA）
粉砂糖素材（配料達人 糖粉）
壓克力顏料（麗可得 軟管型）
　・土黃（Yellow Oxide）
　・亮綠（Permanent Green Light）
黏著劑

<準備> ★依照p.8〜9的要領將黏土調成淺黃綠色，用調色卡（I）計量。

① 用迷你壓板將黏土延展成直徑2.6cm、高9mm。

② 用抹了油的圓形壓模（直徑1cm）取型，使其乾燥。

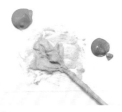

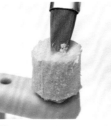

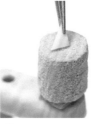

③ 在糖粉素材中混入土黃色、亮綠色顏料。

◎比黏土的黃綠色深一點就OK。藉此表現蛋糕體的參差感。

④ 在整個②上塗抹③，使其乾燥。

◎在甲片座或鉤子等有高度的物品上貼雙面膠固定住，就能輕易塗抹到側面和底部附近。

⑤ 用黏著劑貼上三角形白色巧克力（右記）。

三角形白色
巧克力
............................
將樹脂黏土（Grace）調成米白色（p.9），延展成大小適當的薄片（厚0.5mm）後，用美工刀裁成直角三角形（底邊4mm×高6mm）。

聖多諾黑

＜材料＞

樹脂黏土（COSMOS）
樹脂黏土（Grace）
壓克力顏料（麗可得 軟管型）
　・土黃（Yellow Oxide）
　・紅褐（Transparent Burnt Sienna）
　・深褐（Transparent Burnt Umber）
亮光透明漆
鮮奶油素材（濃郁發泡鮮奶油）
黏著劑

＜準備＞

★底座　依照p.8〜9的要領將黏土（COSMOS）調成米色，用調色卡（F）計量。
★泡芙殼　1：1混合兩種黏土，依照p.8〜9的要領調成淺奶油色，然後用調色卡（F）計量。

① 用迷你壓板將作為底座的黏土延展成直徑2.5cm，然後用圓形壓模（直徑1.2cm）取型，使其乾燥。

② 撕開作為泡芙殼的黏土製造粗糙感，接著在不破壞質感的前提下填入調色卡（C）中。
◎填入時動作要輕柔，以免黏土的質感消失。

③ 用剪刀剪去多餘部分。以相同方式用剩餘黏土一共做出3個，使其乾燥。

④ 在①和③上依序塗抹土黃色、紅褐色顏料，加上烤色。
◎作為底座的黏土因為看不到正中央，主要是在邊緣上色。

⑤ 在透明漆中混入土黃色、紅褐色、深褐色顏料，做成焦糖醬。

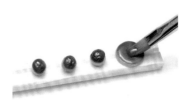

⑥ 分別在表面塗上⑤，使其乾燥。
◎用雙面膠固定在免洗筷上，作業起來會方便許多。

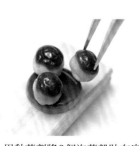

⑦ 用黏著劑將3個泡芙殼貼在底座上。

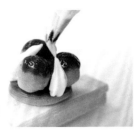

⑧ 在3個泡芙殼之間和中央擠上鮮奶油（參照下記）。

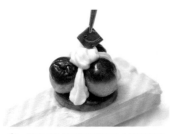

⑨ 將蛋糕裝飾插牌插在鮮奶油上，使其乾燥。

◎將市售的蛋糕裝飾插牌裁成小片使用。

column

《 方便用來裝飾的鮮奶油 》

介紹可使用在蛋糕、可麗餅、甜塔等各種甜點上的鮮奶油素材。

○ 濃郁發泡鮮奶油（PADICO）

呈淡淡的奶油色，能夠表現質感逼真的鮮奶油。內附擠花袋、花嘴（6角星形）。可用水洗掉，除了內附的花嘴，亦可使用金屬花嘴。使用完要馬上清洗乾淨。

○ 擠花袋

用百圓商店的商品就OK了。每次會使用2個。

○ 花嘴

本書是使用烘焙用的黃銅花嘴，5角星形（口徑2.5mm）。

＜基本使用方法＞

① 將濃郁發泡鮮奶油填入擠花袋中（約2匙的量）。

② 將花嘴裝在另一個擠花袋中，剪開前端。

◎只要使用2個擠花袋，就能輕鬆地更換花嘴。

③ 剪開①的前端，裝入②中。

④ 安裝完畢。

◎ 保存方式

前端的鮮奶油要扔掉。摺疊裝鮮奶油的擠花袋的前端，用膠帶固定。為避免乾燥，要先用保鮮膜包覆，再放入保存袋中。

《 甜甜圈店 》

Donut Shop

只要學會基本的甜甜圈麵團做法，
就能透過變換淋醬和配料，
製作出各式各樣的口味。這次的菜單是「莓果甜甜圈」、
「開心果甜甜圈」、「百香果甜甜圈」、「杏仁角甜甜圈」、
「法蘭奇甜甜圈」。用木材組裝的櫃子則是漆成煙燻粉色，
充滿可愛的氣息。外帶盒、
飲料也是親手製作，和甜甜圈一同陳列展示。

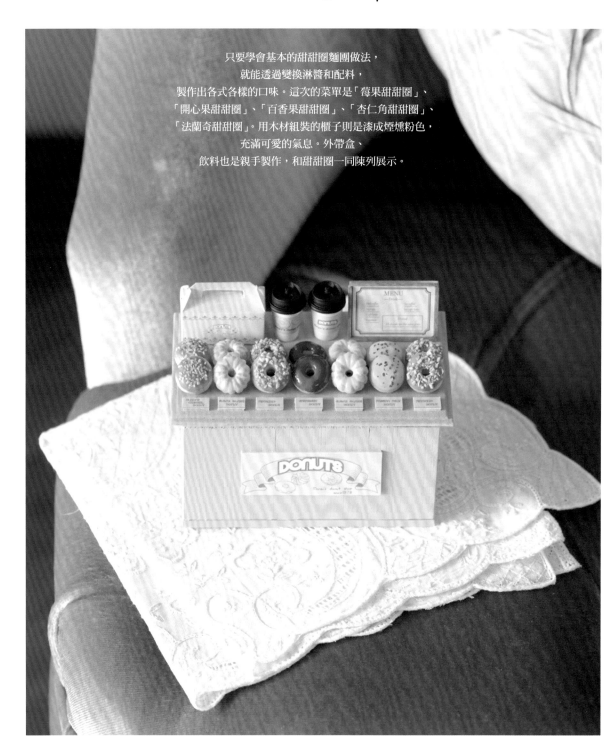

光是擺上許多甜甜圈，氣氛
就變得華麗起來。配合櫃子
的顏色，菜單和盒子的設計
也以粉紅色為基調。

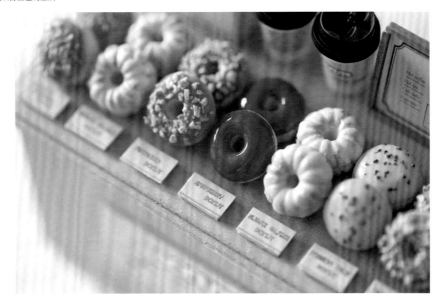

line up

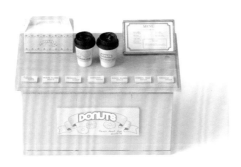

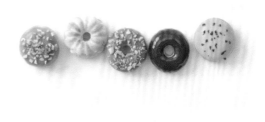

照片左起依序為　杏仁角甜甜圈　法蘭奇甜甜圈　開心果甜甜圈
莓果甜甜圈　百香果甜甜圈

甜甜圈麵團

<材料>

樹脂黏土（Grace）
輕量樹脂黏土（Grace Light）
壓克力顏料（麗可得 軟管型）
　・土黃（Yellow Oxide）
　・紅褐（Transparent Burnt Sienna）
　・深褐（Transparent Burnt Umber）

<準備>

★麵團　1：1混合兩種黏土，依照p.8～9的要領調成米色，然後用調色卡（F+E）計量。

《圓形》

① 將黏土球輕壓成圓頂形（直徑1.5cm）。

② 用牙刷增添質感，使其乾燥。

③ 依照右頁的要領，依序塗抹土黃色、紅褐色、深褐色顏料，加上烤色。

《原味》

① 輕壓黏土球（直徑1.5cm），用指尖將稜角搓圓。

② 用牙刷增添質感。

③ 用吸管（直徑3.5mm）在中央挖洞。

④ 用黏土棒調整洞的形狀，使其乾燥。
◎用黏土棒讓洞的內側產生弧度。

⑤ 依照右頁的要領，依序塗抹土黃色、紅褐色、深褐色顏料，加上烤色。

《法蘭奇》

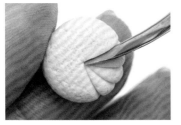 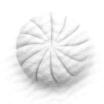 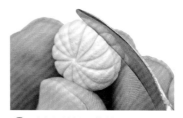

① 依照原味的步驟①～②成形，之後用黏土刮刀（不鏽鋼刮刀）劃出12條紋路。

◎沿著刮刀的弧度，從中心點均勻地劃上紋路。

② 在側面劃上1條紋路。

◎一邊轉動黏土，一邊劃出一整圈。

③ 用吸管（直徑3.5mm）在中央挖洞。

④ 用黏土棒調整洞的形狀，使其乾燥。

◎讓洞的內側產生弧度，如果紋路消失就用不鏽鋼刮刀再劃一次。

⑤ 依照下記的要領，依序塗抹土黃色、紅褐色、深褐色顏料，加上烤色。

加上烤色的方法

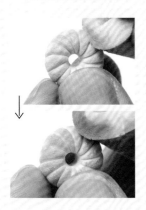

以化妝用海綿輕輕拍打，依序重疊塗上土黃色、紅褐色、深褐色顏料。只要讓整體的顏色深淺不均，感覺就會相當逼真。

recipe

莓果甜甜圈

＜材料＞ 甜甜圈麵團（原味）
亮光透明漆
壓克力顏料（麗可得 軟管型）
・深紅（Deep Brilliant Red）

① 在透明漆中混入深紅色顏料，做成淋醬。

② 用筆塗在甜甜圈麵團上，使其乾燥。

◎用雙面膠固定在免洗筷上，作業起來會方便許多。

開心果甜甜圈

<材料> 甜甜圈麵團（原味）
　　　 液狀樹脂黏土（MODENA PASTE）
　　　 壓克力顏料（麗可得 軟管型）
　　　 ・土黃（Yellow Oxide）
　　　 ・亮綠（Permanent Green Light）
　　　 ・深褐（Transparent Burnt Umber）
　　　 開心果碎粒（p.84）

 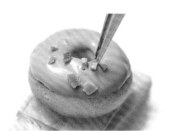

① 在MODENA PASTE中混入土黃色、亮綠色、深褐色顏料，做成開心果巧克力。

◎MODENA PASTE乾燥後顏色會變深，因此可以把顏色調得比想像中的成品略淺。

② 用筆塗在甜甜圈麵團上，然後放上開心果碎粒，使其乾燥。

◎用雙面膠（若不易黏著就使用厚款）固定在免洗筷上，作業起來會方便許多。

百香果甜甜圈

<材料>
甜甜圈麵團（圓形）
液狀樹脂黏土（MODENA PASTE）
烤箱黏土（FIMO SOFT 75 巧克力）
壓克力顏料（麗可得 軟管型）
・橘（Vivid Red Orange）
・黃（Yellow Medium Azo）

<準備>

★製作巧克力。用調色卡（C）計量烤箱黏土，然後延展成直徑1.5cm。以110℃的烤箱烤20分鐘。用黏土刮刀（不鏽鋼刮刀）削成碎片。

◎烤箱黏土的基本使用方法參照p.57。

 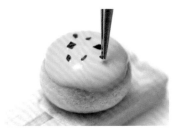

① 在MODENA PASTE中混入橘色、黃色顏料，做成百香果巧克力。

② 用筆塗在甜甜圈麵團上，然後放上巧克力，使其乾燥。

◎用雙面膠固定在免洗筷上，作業起來會方便許多。

recipe

杏仁角甜甜圈

<材料> 甜甜圈麵團（圓形）
　　　樹脂黏土（Grace）
　　　輕量樹脂黏土（Grace Light）
　　　液狀樹脂黏土（MODENA PASTE）
　　　壓克力顏料（麗可得 軟管型）
　　　　・紅褐（Transparent Burnt Sienna）
　　　　・深褐（Transparent Burnt Umber）
　　　　・白（Titanium White）
　　　　・褐色（Raw Sienna）

<準備> ★製作杏仁。1：1混合兩種黏土，依照p.8～9
的要領調成米色，然後用調色卡（D）計量。延
展成直徑1.5cm，使其乾燥。混合紅褐色、深
褐色顏料，塗抹於黏土表面。乾燥後切碎。

① 在MODENA PASTE中混入白色、褐色顏料，做成焦糖巧克力。

② 用筆塗在甜甜圈麵團上，然後放上杏仁，使其乾燥。
◎用雙面膠固定在免洗筷上，作業起來會方便許多。

recipe

法蘭奇甜甜圈

<材料>

甜甜圈麵團（法蘭奇）
亮光透明漆
嬰兒爽身粉
壓克力顏料（麗可得 軟管型）
　・白（Titanium White）

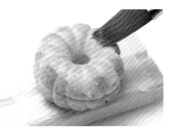

① 在透明漆中混入嬰兒爽身粉和白色顏料，做成糖霜。

② 用筆塗在甜甜圈麵團上，使其乾燥。
◎用雙面膠固定在免洗筷上，作業起來會方便許多。

可以製作袖珍餐具！UV膠的使用方法

像是店裡用來展示的玻璃餐具、瓶子等等，要不要自己用UV膠做做看呢？只需倒入市售模具中使其硬化即可，做法非常簡單。

＜主要材料和工具＞

◦ UV-LED膠 月之雫
（PADICO）

利用UV-LED燈、UV燈、陽光硬化的單劑型液態樹脂。特色是即便使用矽膠模具也不會起皺，並且不易變形。透明感極佳，時間久了也不易泛黃。
※冰晶糖（p.61）使用的是硬化後依舊柔軟的星之雫 [Gummy]。

◦ UV膠用著色劑 寶石之雫
（PADICO）

可以一滴滴擠出來的液體著色劑。易與UV膠混合，發色漂亮。色彩種類豐富。本書是使用基本色（橘色、青色、紅色、黃色、棕色、黃綠色、綠色、藍色、白色、黑色）。

◦ UV-LED手持燈3
（PADICO）

用來硬化UV膠的UV-LED燈。約莫只有手掌大小，不占空間。內附45秒、60秒的計時器。

◦ 調色盤
（PADICO）

方便為UV膠上色的碗型調色盤。有注入口，只需傾斜就能倒入UV膠。以聚丙烯材質製成，可輕易將硬化的UV膠剝除，重複使用。

◦ 調色棒
（PADICO）

方便在UV膠中混入著色劑的攪拌棒。每組含湯匙&刮刀、針&刮刀各一件。湯匙是用來少量倒入，針則可以用來去除氣泡。

◦ 熱風槍

手持大小的熱風槍。能夠吹出溫風，輕易去除樹脂液中形成的氣泡。溫度比吹風機來得高且風速較弱，十分方便作業。

◦ TAMIYA噴漆
TS-14黑色、
TS-21金色（TAMIYA）

容易均勻噴灑上色的彩色噴漆。黑色用於咖啡杯（p.18）的杯蓋，金色用於果醬瓶（p.39）的蓋子。

＜基本使用方法＞ ＊烤盅的做法

◎為避免手沾上UV膠，建議作業時戴上塑膠手套。作業過程中請保持通風。

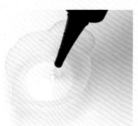

① 將UV-LED膠放入調色盤中。

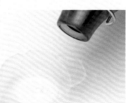

如果有氣泡，只要用熱風槍吹溫風氣泡就會消失。
◎大氣泡可以用調色棒去除。

UV膠只要照射到陽光、LED燈就會硬化，因此作業過程中請蓋上鋁箔紙，避免照射到光線。

② 鋪上保鮮膜後放上矽膠模具（下記），將 UV膠倒至約模具的八分滿。

◎如果有氣泡就在這時去除。

③ 蓋上模具的蓋子。因為UV膠會溢出來，所以要用事先鋪好的保鮮膜緊密包覆。

◎為避免產生氣泡，蓋上蓋子讓UV膠從模具中溢出來，是做出漂亮成品的關鍵。

④ 用UV-LED燈照射約2分鐘，使其硬化。

 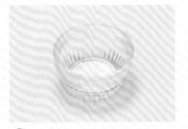

⑤ 撕下保鮮膜，從矽膠模具中取出。

⑥ 完成

◎如果有毛邊就用斜口鉗剪掉，或用銼刀研磨修平。

。 玻璃盅 立體型
（日清Associates）

小（直徑5mm×1.5mm）、中（直徑1cm×3mm）、大（直徑1.2cm×4mm）。脆皮餅乾碗（p.32）、杏仁糖（p.54）的陳列用大款，可麗餅（p.48）用中款。

＜UV膠的調色＞ ＊咖啡杯的做法

① 將UV-LED膠放入調色盤中，加入UV膠用著色劑調成喜歡的顏色。

◎照片中為白色。

② 鋪上保鮮膜後放上矽膠模具（下記），將①倒至約模具的八分滿，之後蓋上蓋子。

◎如果有氣泡就去除。蓋上蓋子，讓UV膠從模具中溢出來。

③ 用保鮮膜包覆，以UV-LED燈照射約2分鐘，使其硬化。

杯套紙型
〈實物大〉

依照①～③的要領製作蓋子。黏合本體和蓋子，然後捲上杯套黏牢。

◎蓋子用的UV膠是以黑色著色劑調色。杯套是將印有喜愛圖案的紙張，沿著紙型（右記）裁剪下來。

如果UV膠的顏色太淺，就用噴漆上色。

◎用雙面膠固定在免洗筷上，稍微保持距離噴射。作業時要保持通風。

。 咖啡杯（濃縮）立體型
（日清Associates）

有小（直徑6mm×9.3mm）、中（直徑1.2cm×1.85cm）、大（直徑1.3cm×2cm），甜甜圈店（p.18）的陳列是使用中款。

Ice Cream Shop

裝上布屋頂，充滿攤車風格的可愛小店。
木材用銼刀削過，藉此營造出復古氛圍。
像是在甜筒中放入四種冰淇淋和水果配料的「脆皮甜筒冰淇淋」、
在餅乾中夾入四種冰淇淋的「冰淇淋三明治」、
在烤盅內鋪入甜筒餅乾後盛上冰淇淋和水果的「脆皮餅乾碗」，
以及在瓶中依序裝入冰淇淋和水果的「冰淇淋百匯」，一共準備了這幾種口味。

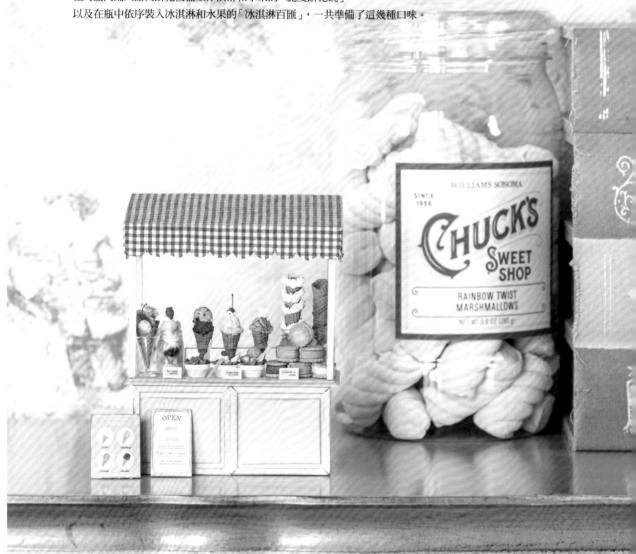

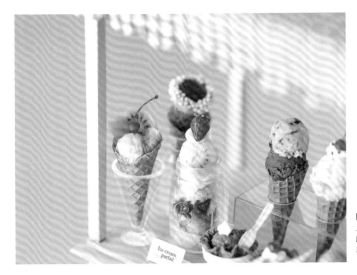

陳列使用了市售的百匯杯，
以及用UV膠做成的瓶子。
印有插畫等的看板有用顏料
稍微弄髒，使其更有味道。

a

b

c

脆皮甜筒冰淇淋

<材料> 取型土（Blue Mix）
樹脂黏土（Grace）
輕量樹脂黏土（Grace Light）
樹脂黏土（COSMOS）
黏著劑

<準備> ★混合Blue Mix的A材料和B材料（p.33），依照p.8的要領用調色卡（G）計量。
★脆皮甜筒　1：1混合兩種黏土（Grace、Grace Light），依照p.8～9的要領調成淺褐色，然後用調色卡（D）計量。
★冰淇淋　照p.8～9的要領，將黏土（COSMOS）調成下記的顏色。
・香草：米白
・草莓：粉紅
・巧克力：巧克力色
・薄荷巧克力：薄荷色

《脆皮甜筒的模具》

① 用迷你壓板將Blue Mix延展成直徑4.5cm。
◎為避免沾黏，要先在迷你壓板上抹油。請戴上塑膠手套作業。

② 用篩子等物品壓出網眼圖案，使其硬化。
◎將篩子等裁成小片使用。只要有網眼，無論何種物品都OK。硬化時間大約30分鐘。

《脆皮甜筒》

① 用迷你壓板將黏土延展成直徑2.5cm。

② 按壓在脆皮甜筒的模具上，壓出網眼圖案。

③ 捲成圓錐形。

④ 放入牙籤，插在海綿上使其乾燥。

《冰淇淋》

① 撕開調好顏色的黏土，增添質感。
◎在表面製造粗糙的質感。

② 調色卡（E）上抹油，輕輕填入①的黏土。
◎填入時動作要輕柔，以免質感消失。若黏土軟到變形，就稍微使其乾燥再填入。
◎脆皮餅乾碗（p.32）的冰淇淋是用調色卡（D），冰淇淋可麗餅（p.52）的配料是用調色卡（C）製作。

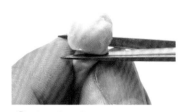

③ 從調色卡中取出，用剪刀剪掉多餘部分。

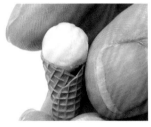

④ 將③放入脆皮甜筒中。

⑤ 將③剩餘的黏土薄薄地延展開來，用鑷子撕取少量。

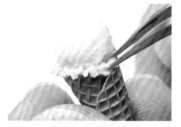

⑥ 在冰淇淋和脆皮甜筒的界線貼上一圈⑤
◎隨意地貼上黏土，表現冰淇淋滿出來的感覺。香草（水果）、巧克力＆薄荷巧克力則省略此步驟。

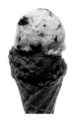

⑦ 用黏著劑貼上配料配件，使其乾燥。

・香草　擠上鮮奶油（p.17），用巧克力米（p.53）、糖漬櫻桃（p.82）做裝飾。
・香草（水果）　用橘子（p.74）、剖半草莓（p.78）、奇異果（p.79）、糖漬櫻桃（p.82）做裝飾。
・草莓　擠上鮮奶油（p.17），用棉花糖（下記）、心型巧克力（p.64）做裝飾。
・巧克力＆薄荷巧克力　重疊兩種冰淇淋。

《棉花糖》

薄荷巧克力的做法是在③從調色卡中取出之後，隨處埋入少量的彩色黏土（Grace Color 棕色）。

用調色卡（B）計量輕量樹脂黏土（Grace Light），延展成長2.5cm的棒狀，然後切成長1.5mm，使其乾燥。

冰淇淋三明治

<材料>

造型補土（環氧樹脂造型補土 速硬化型）

取型土（Blue Mix）

樹脂黏土（COSMOS）

壓克力顏料（麗可得 軟管型）

　・土黃（Yellow Oxide）

　・紅褐（Transparent Burnt Sienna）

木工用白膠

<準備>

★混合環氧樹脂造型補土的主劑和硬化劑（p.33），依照p.8的要領用調色卡（C）計量。

★餅乾　依照p.8～9的要領將黏土調成米色。

★冰淇淋　依照p.8～9的要領將黏土調成下記的顏色，然後用調色卡（G）計量。

・香草：米白　　　　・草莓：粉紅

・巧克力：巧克力色　・抹茶：抹茶色

《餅乾的模具》

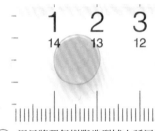

① 用尺將環氧樹脂造型補土延展成直徑約1.2cm。
◎為避免沾黏，要先在尺上抹油。

② 用牙刷增添質感。

③ 用黏土刮刀（不鏽鋼刮刀）在邊緣製造出16道溝槽。
◎一開始先劃出十字形的溝槽，然後在溝槽之間各劃出1條，接著繼續在溝槽之間各劃出1條，如此間距就會相等。

④ 靜置6小時，使其硬化。

⑤ 將Blue Mix壓入④的原型中取型（p.33）。
◎硬化時間約30分鐘。

《餅乾》

① 將大小適中的黏土填入模具中，去除多餘的黏土。
◎為方便取出，要先在模具中抹油。

② 從模具中取出，用牙籤戳出9個洞加上圖案。以相同方式再做1片，使其乾燥。

③ 在邊緣部分依序塗抹土黃色、紅褐色顏料，加上烤色。
◎以化妝用海綿拍打，重疊上色。

《冰淇淋》

① 用迷你壓板將調好顏色的黏土延展成直徑 1.7cm。

② 用圓形壓模（直徑 1cm）取型。

③ 在餅乾的反面塗上白膠。

④ 放上②黏貼，接著塗上白膠，用另一片餅乾夾住，使其乾燥。

裝飾脆皮甜筒

<材料>
脆皮甜筒（p.28）
液狀樹脂黏土（MODENA PASTE）
壓克力顏料（麗可得 軟管型）
　・白（Titanium White）
　・土黃（Yellow Oxide）
美甲裝飾珠

美甲裝飾珠（直徑約 1mm）。顏色和材質可依個人喜好挑選。

① 在MODENA PASTE中混入白色、土黃色顏料，做成白巧克力。用筆塗抹於脆皮甜筒的邊緣。

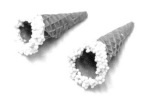

② 貼上美甲裝飾珠，使其乾燥。
◎稍微用力壓，讓裝飾珠黏在用筆塗抹過的部分上。

脆皮餅乾碗

<材料> 樹脂黏土（Grace）
輕量樹脂黏土（Grace Light）
脆皮甜筒的模具（p.28）：2 片
烤盅（p.24 或市售）
黏著劑

<準備> ★1：1混合兩種黏土，依照 p.8～9的要領調成淺褐色，然後用調色卡（C）計量。

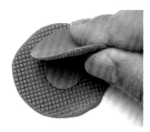

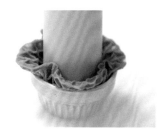

① 用迷你壓板將黏土延展成直徑 1.6cm，以2片脆皮甜筒的模 具夾住。
◎在兩面壓出圖案。

② 填入烤盅中。用黏土棒輕輕按壓，讓邊緣呈現波浪狀，使其乾燥。

《冰淇淋百匯》

在玻璃瓶中填入喜歡的 冰淇淋和水果。

◎這次是依序填入已調成米 色（p.9）的黏土、草莓片 （p.77）、鮮奶油（p.17）、巧 克力醬（p.52）、米色黏土、鮮 奶油，然後放上香草冰淇淋、奇 異果（p.79），擠上鮮奶油，最 後以草莓（p.76）做裝飾。

★玻璃瓶是依照p.24的要 領，使用下方的矽膠模具 以UV膠製成。

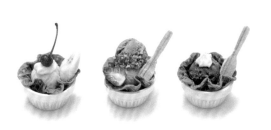

③ 用黏著劑貼上冰淇淋和水果配件。
◎冰淇淋是使用和p.29相同，用調色卡（D）製作的成品。

・香草　在香草冰淇淋乾燥之前插入香蕉（p.84）。 擠上鮮奶油（p.17），用糖漬櫻桃（p.82）做裝飾。
・草莓　疊上香草和草莓冰淇淋，用剖半草莓 （p.78）、木湯匙（下記）做裝飾。
・巧克力　在巧克力冰淇淋上擠鮮奶油（p.17），用木 湯匙（下記）做裝飾。

廣口飲料瓶 立體型 （日清 Associates）

瓶身上有字母B的設計。 有小（2cm×1.2cm）、 大（2.5cm×1.5cm）， 本書是使用小款。

《木湯匙》

約3mm

約1.2cm

在檜木材（寬5mm、厚1mm）上畫湯匙，用銼刀磨削成形。

《 取型的基本做法 》

想要做出好幾個相同的配件時,用模具取型會比較方便。以下介紹取型
用的材料和基本使用方法。作業過程中請戴上塑膠手套。

◦ 環氧樹脂造型補土
　速硬化型(TAMIYA)

用來製作模具的原型。做出
來的成品質感細緻,速硬化
型的硬化時間也很短,大約
只要6小時。

◦ Blue Mix
　(Agsa Japan)

矽膠材質的取型土。呈柔軟
的黏土狀,方便取型。約30
分鐘即可取出。

< 環氧樹脂造型補土的使用方法 >

① 切出等量的主劑(白色)和硬
化劑(米色)。
◎請戴上塑膠手套作業。

② 將兩者扭轉,均勻地揉合在一起。
◎混合結束後,做成想要取型的形狀,使其硬化。先用不鏽鋼刮刀沾水或油再成
形,就不容易沾黏。硬化時間約6小時。

< Blue Mix 的使用方法 >

① 用內附的湯匙,取等量的A材
料(藍色)和B材料(白色)。

② 均勻混合,揉成圓球狀。
◎請戴上塑膠手套作業。

③ 按壓在想要取型的原型上,完
全覆蓋住。
◎將原型固定在塑膠盒等有高度的檯
面上比較好作業。

④ 整平表面,使其硬化。
◎將盒子翻過來輕壓,壓平表面。硬化時間約30分鐘。

⑤ 取下原型,完成。
◎只要在將黏土填入模具之前先抹油,就能輕易取出。

《 烘焙甜點店 》

Baked Goods Shop

經典的「馬芬蛋糕」會介紹以柳橙作為配料的原味、巧克力豆、
藍莓、巧克力這四種。只要變換配料，即可隨心所欲地增加其他口味。
賞心悅目的「果乾磅蛋糕」則是擺滿淺盤，和用UV膠製作的果醬一起陳列。櫃子、
菜單的看板等是以黑色和褐色為基調，營造出成熟沉穩的氛圍。

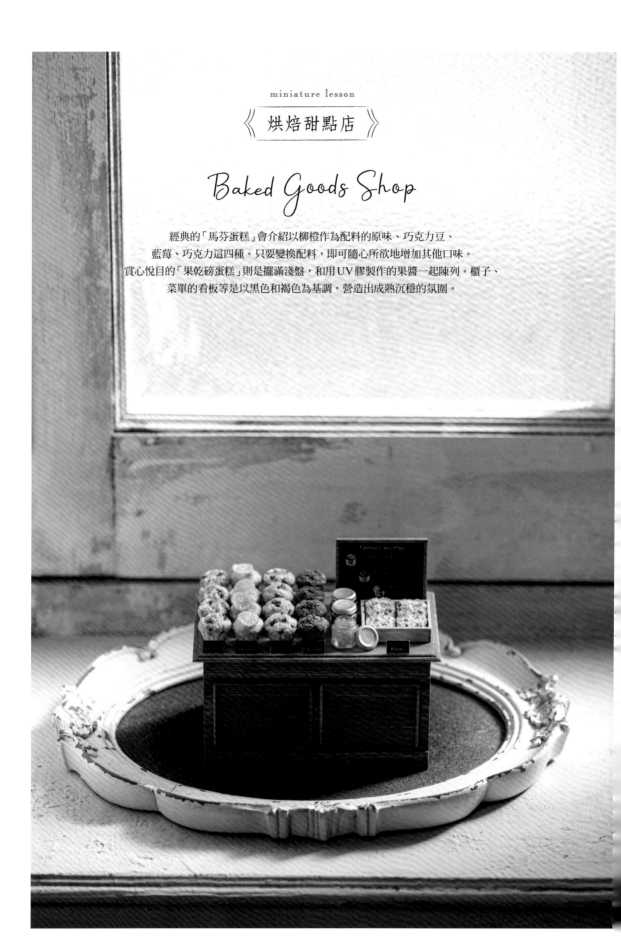

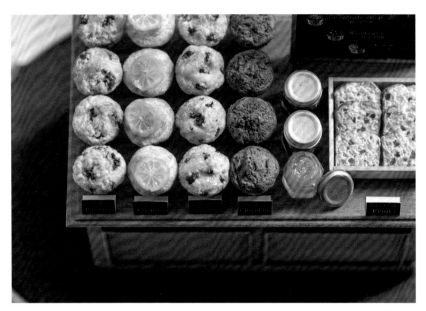

將以黑色背景搭配手寫文字
列印出來的紙張貼在木材
上，做成黑板風格的菜單。
手作的木盒中擺滿磅蛋糕。

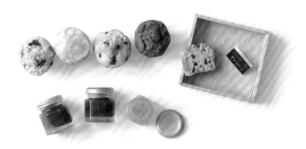

照片左起依序為　藍莓馬芬蛋糕　原味馬芬蛋糕　巧克力豆馬芬蛋糕

　　　　　　　巧克力馬芬蛋糕　果乾磅蛋糕　巧克力抹醬

　　　　　　　藍莓果醬　柳橙果醬

馬芬蛋糕

<材料>

造型補土（環氧樹脂造型補土 速硬化型）
取型土（Blue Mix）
樹脂黏土（Grace）
輕量樹脂黏土（Grace Light）
壓克力顏料（麗可得 軟管型）
　・土黃（Yellow Oxide）
　・紅褐（Transparent Burnt Sienna）
柳橙片（p.80）
黏著劑

<準備>

★ 混合環氧樹脂造型補土的主劑和硬化劑（p.33），依照p.8的要領用調色卡（F+C）計量。
★ 1：1混合兩種黏土，依照p.8～9的要領調成米色

《馬芬蛋糕的模具》

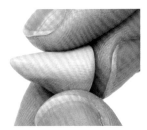

① 搓尖環氧樹脂造型補土的前端，然後將底部的邊緣捏出稜角。

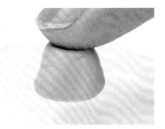

② 壓平上方，調整成圓錐台（底部直徑1.3cm、上方直徑8mm、高8mm）的形狀。

　固定在塑膠盒等有高度的檯面上比較好作業。

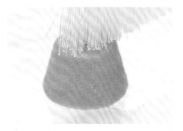

③ 用黏土刮刀（不鏽鋼刮刀）調整形狀，然後用牙刷增添質感。

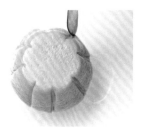

④ 用黏土刮刀（不鏽鋼刮刀）在側面劃出16條紋路，靜置6小時使其硬化。

◎一開始先劃出十字形的紋路，然後在中間各劃出一條，接著繼續在中間各劃出一條，如此間距就會相等。

⑤ 將 Blue Mix 按壓在④的原型上取型（p.33）。

◎硬化時間約30分鐘。

《原味》

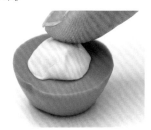

① 在模具中放入大小適中的黏土，讓黏土隆起。

◎為方便取出，要先在模具中抹油。

② 用牙刷一邊調整形狀，一邊增添質感。

③ 從模具中取出，用牙刷在側面增添質感，之後使其乾燥。

◎如果側面的紋路消失，就用黏土刮刀（不鏽鋼刮刀）重新劃上去。

依序塗抹土黃色、紅褐色顏料，加上烤色。用黏著劑貼上柳橙片。

◎以表面為主，也在側面不規則地上色。

④

《巧克力》

和原味一樣，1:1混合兩種黏土後調成巧克力色（p.9），接著依照原味的①～③製作。

《巧克力豆》

① 將彩色黏土（Grace Color棕色）延展成適當大小，稍微使其乾燥後用筆刀撕碎。

◎讓黏土靜置約6小時呈現半乾的狀態，作業起來會比較方便。

② 依照原味的①～②製作，然後隨處埋入①的巧克力豆。

③ 用鑷子夾起靠近巧克力豆的黏土蓋上去，使其融合。

④ 和原味的③～④一樣，在側面增添質感後使其乾燥，加上烤色。

《藍莓》

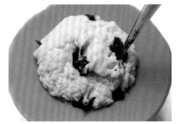

① 依照原味的①～②製作，然後撕碎調色成藍莓色（p.9）的黏土（Grace），隨處埋入。

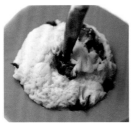

② 在亮光透明漆中混入深藍（Ultramarine Blue）、深紅（Deep Brilliant Red），調成藍莓色。

③ 將②的醬汁塗在①的藍莓上，使其融合。

◎藉著混合透明漆和黏土，表現果實滲出汁液的樣子。

④ 和原味的③～④一樣，在側面增添質感後使其乾燥，加上烤色。

果乾磅蛋糕

<材料>

造型補土（環氧樹脂造型補土 速硬化型）
取型土（Blue Mix）
樹脂黏土（Grace）
輕量樹脂黏土（Grace Light）
壓克力顏料（麗可得 軟管型）
　•土黃（Yellow Oxide）
　•紅褐（Transparent Burnt Sienna）
　•深褐（Transparent Burnt Umber）
藍莓乾（p.85）
蔓越莓乾（p.86）
柳橙乾（p.86）
亮光透明漆

<準備>

★混合環氧樹脂造型補土的主劑和硬化劑（p.33），依照p.8的要領用調色卡（F）計量。
★1：1混合兩種黏土，依照p.8～9的要領調成米色。

《磅蛋糕的模具》

① 用尺將環氧樹脂造型補土延展成直徑約1.8cm。
◎固定在塑膠盒等有高度的檯面上比較好作業。

② 用筆刀切成磅蛋糕的形狀。用黏土刮刀（不鏽鋼刮刀）調整剖面，靜置6小時使其硬化。

③ 將Blue Mix按壓在②的原型上取型（p.33）。
◎硬化時間約30分鐘。

① 在模具中填入大小適中的黏土，整平表面。
◎為方便取出，要先在模具中抹油。

② 用牙刷為表面增添質感。
◎此為背面。

③ 從模具中取出，也用牙刷輕拍另一側，然後用待針戳洞，增添質感。
◎由於這是正面，必須仔細地創造質感。

④ 將果乾（藍莓乾、蔓越莓乾、柳橙乾）切碎。

⑤ 在③的蛋糕體中隨處埋入④的水果，使其乾燥。

⑥ 依序塗抹土黃色、紅褐色、深褐色顏料，加上烤色。薄塗上一層透明漆，使其乾燥。

◎以側面為主，也在蛋糕體的外側稍微上色。

recipe

果醬

<材料>

UV 膠（月之雫）

UV 膠用著色劑（寶石之雫）
- 橘色（柳橙果醬）
- 青色、紅色（藍莓果醬）

液狀樹脂黏土（MODENA PASTE）

壓克力顏料（麗可得 軟管型）
- 紅褐（Transparent Burnt Sienna）
- 深褐（Transparent Burnt Umber）

<準備>

★ 果醬瓶是依照p.24的要領，使用右記的矽膠模具以UV膠製成（或者以市售品代替也OK）。

果醬瓶 迷你（六角）立體型（日清 Associates）

有小（4mm×5mm×5mm）、中（7mm×8.5mm×8.5mm）、大（1cm×1.2cm×1.2cm），本書是使用大款。

① 在UV膠中混入橘色（或青色+紅色）著色劑，進行調色。

◎UV膠的基本使用方法參照p.24。

② 讓調好顏色的UV膠照燈數秒，使其呈現果醬般的濃稠狀。

③ 放入果醬瓶中，照燈使其硬化。

◎依個人喜好在瓶身上貼標籤。瓶蓋是以金色噴漆（p.24）上色。

《巧克力抹醬》在MODENA PASTE中混入紅褐色、深褐色顏料調成巧克力色，然後放入瓶中，使其乾燥。

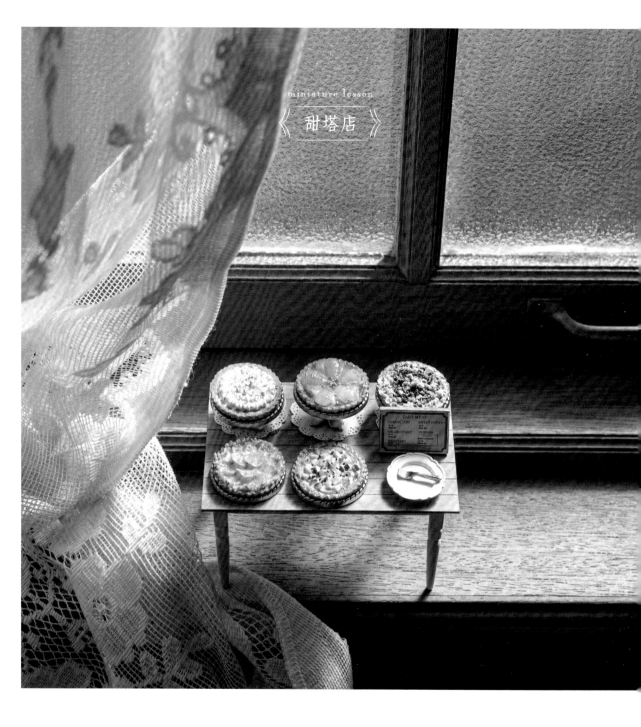

Tart Shop

擺滿水果的塔即使變成袖珍尺寸，看起來依舊漂亮迷人。製作古董風格的桌子，
擺上「番薯塔」、「柳橙塔」、「莓果奶酥塔」、「西洋梨塔」、「法式檸檬塔」這五種。鋪在底下
的蕾絲紙其實也是用黏土手工製成。因為使用的塔皮都一樣，各位可以試著自由變換配料。

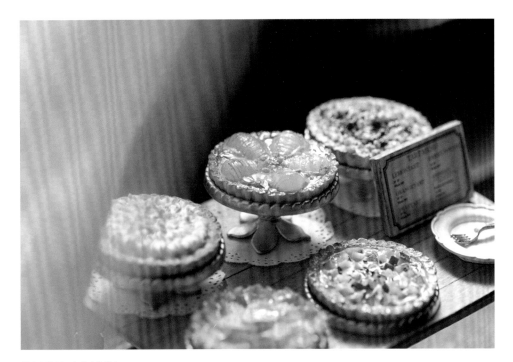

放在用飾品五金做成的塔台上變換高度，豐富整體的視覺感。菜單是用兩片板子貼合。

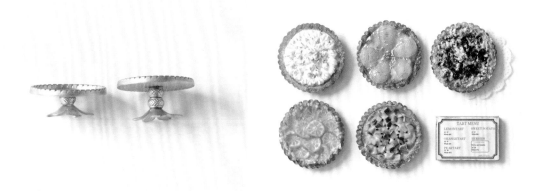

照片左起依序為 法式檸檬塔 西洋梨塔 莓果奶酥塔 柳橙塔 番薯塔

recipe

塔皮

<材料>

造型補土（環氧樹脂造型補土 速硬化型）
取型土（Blue Mix）
樹脂黏土（Grace）
輕量樹脂黏土（Grace Light）
壓克力顏料（麗可得 軟管型）
　　・土黃（Yellow Oxide）
　　・紅褐（Transparent Burnt Sienna）

<準備>

★混合環氧樹脂造型補土的主劑和硬化劑（p.33），依照p.8的要領用調色卡（I+G）計量。
★1：1混合兩種黏土後，依照p.8～9的要領調成米色，然後用調色卡（H）計量。

《塔的模具》

① 用手指壓平環氧樹脂造型補土，然後用尺等工具修整形狀。
　◎固定在塑膠盒等有高度的檯面上比較好作業。在尺上抹油，以免沾黏。

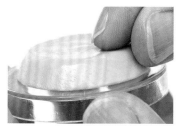

② 用手指捏出稜角，調整成圓錐台（底部直徑3.6cm、上方直徑3.1cm）的形狀。

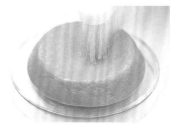

③ 用牙刷為整體製造質感。

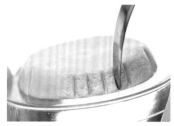

④ 用黏土刮刀（不鏽鋼刮刀）在側面劃出32條紋路，靜置6小時使其硬化。
　◎一開始先劃出十字形的紋路，然後在中間各劃出一條，接著繼續在中間各劃出三條，如此間距就會相等。

⑤ 將Blue Mix按壓在④的原型上取型（p.33）。
　◎硬化時間約30分鐘。

《塔皮》

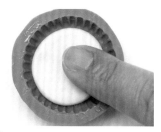

① 在模具中放入黏土，用手指延展、填滿模具。
　◎為方便取出，要先在模具中抹油。

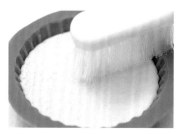

② 用牙刷增添質感。

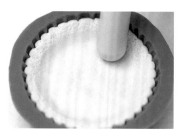

③ 用黏土棒在邊緣按壓1圈，壓出凹槽。
　◎讓邊緣立起來，延展成杯子形狀。

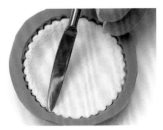

④ 使用黏土刮刀（不鏽鋼刮刀），將黏土確實壓入模具的邊緣。從模具中取出，使其乾燥。
◎靜置一會使其乾燥，才容易從模具中取出。

⑤ 依序塗抹土黃色、紅褐色顏料，加上烤色。
◎以化妝用海綿拍打上色。正中央因為看不見，所以主要是在邊緣上色。

番薯塔

＜材料＞ 塔皮
　　　　樹脂黏土（Grace）
　　　　輕量樹脂黏土（Grace Light）
　　　　壓克力顏料（麗可得 軟管型）
　　　　　・土黃（Yellow Oxide）
　　　　　・紅褐（Transparent Burnt Sienna）
　　　　　・深褐（Transparent Burnt Umber）
　　　　亮光透明漆

＜準備＞ ★番薯　依照p.8～9的要領將黏土（Grace）調成米色，然後用調色卡（F）計量。
　　　　★番薯皮　依照p.8～9的要領將黏土（Grace）調成紫紅色，然後用調色卡（C）計量。
　　　　★塔的內餡　1：1混合兩種黏土，依照p.8～9的要領調成米色，然後用調色卡（G）計量。

《番薯》

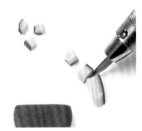

① 用迷你壓板分別將兩種黏土延展成直徑約2cm。

② 將紫紅色黏土貼在米色黏土上，使其乾燥。

③ 用筆刀切成約2mm見方。

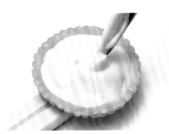
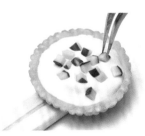
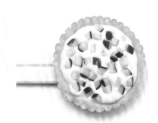

① 用水融解米色黏土，填入塔皮中。
◎分次少量地在黏土中混入水，做成鮮奶油狀。

② 埋入番薯，使其乾燥。
◎需等待數日才會完全乾燥。

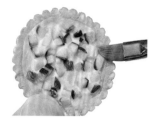 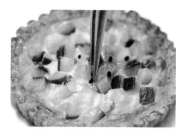

③ 依序塗抹土黃色、紅褐色、深褐色顏料，加上烤色。

◎以①的米色黏土為主，也稍微在番薯上塗色。

④ 在表面塗上薄薄一層透明漆，撒上黑芝麻（下記）。使其乾燥。

◎如果黏不住，就用黏著劑固定。

《黑芝麻》

① 將彩色黏土（Grace Color 黑色）填入自製擠花袋（p.52）中。稍微剪開前端，擠一點出來。

② 用手搓成細長形後壓扁，使其乾燥。

recipe

柳橙塔 ※材料與番薯塔相同（＋柳橙片p.80，準備木工用白膠），作為內餡的黏土的準備方式也和番薯塔相同。

① 和番薯塔①一樣，將以水融解的黏土填入塔皮中。排上約13片柳橙片，使其乾燥。

◎讓柳橙稍微重疊、排列一圈，最後再排放於正中央。在填入鮮奶油狀黏土之前，只要先暫時配置、確定大小，作業起來就會很順利。

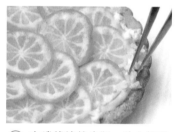

② 在邊緣塗抹白膠，貼上奶酥（下記），使其乾燥。

③ 依序塗抹土黃色、紅褐色、深褐色顏料，加上烤色。

◎以邊緣的奶酥為主，也稍微在柳橙上塗色。

④ 在表面塗上薄薄一層透明漆，使其乾燥。

《奶酥》

將樹脂黏土（COSMOS）調成米色（p.9）後用調色卡（F）計量，接著用迷你壓板延展成直徑2.3cm，使其半乾。用筆刀削成碎片，使其乾燥。

◎黏土在半乾狀態下會呈現粗糙質感，更顯逼真。碎片的大小無須一致。

recipe

西洋梨塔

<材料>

塔皮
透明黏土（Sukerukun）
樹脂黏土（Grace）
輕量樹脂黏土（Grace Light）
亮光透明漆
開心果碎粒（p.84）
黏著劑

壓克力顏料（麗可得 軟管型）
・土黃（Yellow Oxide）
・紅褐（Transparent Burnt Sienna）
・深褐（Transparent Burnt Umber）

<準備>

★西洋梨　依照p.8～9的要領將透明黏土調成奶油色，然後用調色卡（F）計量出1個的分量（共做出3個）。

★塔的內餡　1:1混合兩種黏土（Grace和Grace Light），依照p.8～9的要領調成米色，然後用調色卡（G）計量。

① 拉長透明黏土的前端（高約1.4cm），做成西洋梨的形狀。以相同方式做出共3個，使其乾燥。
透明黏土乾燥後顏色會變深，並呈現出透明感。

② 用筆刀縱向對切，分別切成12等分的片狀。

③ 一邊讓12片稍微錯開重疊，一邊用黏著劑黏合，恢復成原本的形狀。一共做出5個。

④ 用水將米色黏土融解成鮮奶油狀，填入塔皮中。排上③，使其乾燥。
◎填入黏土之前，只要先暫時配置西洋梨、確定大小，作業起來就會很順利。

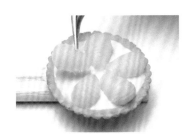

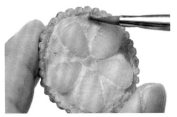 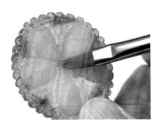

⑤ 依序塗抹土黃色、紅褐色、深褐色顏料，加上烤色。
◎以④的米色黏土為主，也稍微在西洋梨上塗色。

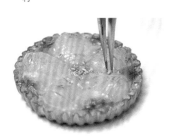

⑥ 在表面塗抹透明漆以增添光澤，然後貼上開心果碎粒，使其乾燥。
◎如果用透明漆黏不住，就用黏著劑固定。

莓果奶酥塔

<材料>

塔皮	壓克力顏料（麗可得 軟管型）
樹脂黏土（Grace）	・深藍（Ultramarine Blue）
透明黏土（Sukerukun）	・深紅（Deep Brilliant Red）
亮光透明漆	・土黃（Yellow Oxide）
木工用白膠	・紅褐（Transparent Burnt Sienna）
奶酥（p.44）	・深褐（Transparent Burnt Umber）
嬰兒爽身粉	・白（Titanium White）

<準備>

★依照p.8～9的要領將黏土（Grace）調成米色，用調色卡（G）計量。

★藍莓 依照p.8～9的要領將黏土（Grace）調成藍莓色。

★覆盆子 依照p.8～9的要領將透明黏土調成覆盆子色。

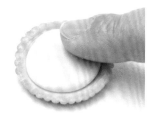

① 在塔皮中填入米色黏土。
◎用手指確實延展至邊緣。

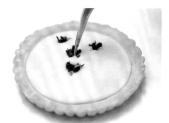

② 將藍莓色黏土延展成適當大小，然後用鑷子撕取少量，隨處埋入①中。

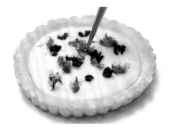

③ 將覆盆子色黏土延展成適當大小，依照②的要領埋入。

④ 在透明漆中混入深藍色、深紅色顏料，調成藍莓色。

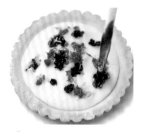

⑤ 在藍莓色黏土上塗抹④，使其融合。
◎藉著混合透明漆和黏土，表現果實滲出汁液的樣子。

⑥ 依照⑤的要領，將以深紅色顏料調成覆盆子色的透明漆，塗在覆盆子色黏土上，使其融合。

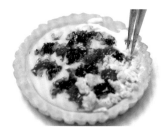

⑦ 在下方的米色黏土上塗白膠，貼上奶酥。

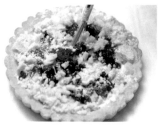

⑧ 用筆隨處塗上嬰兒粉，使其乾燥。
◎用筆快速地使其融合，黏貼在⑤～⑦的透明漆和白膠上。

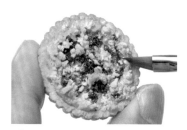

⑨ 依序塗抹土黃色、紅褐色、深褐色顏料，加上烤色。
◎以塔皮的邊緣和奶酥為主上色。

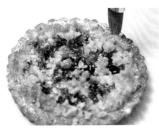

⑩ 在表面塗上薄薄一層透明漆，
使其乾燥。混合嬰兒粉和白色
顏料，塗抹於塔皮的邊緣和表
面。

◎透過混合白色顏料讓粉不飛散。

recipe
| 法式檸檬塔 |

＜材料＞ 塔皮
　　　　輕量樹脂黏土（Grace Light）
　　　　鮮奶油素材（濃郁發泡鮮奶油）
　　　　壓克力顏料（麗可得 軟管型）
　　　　　・紅褐（Transparent Burnt Sienna）
　　　　　・深褐（Transparent Burnt Umber）
　　　　亮光透明漆
　　　　開心果碎粒（p.84）

＜準備＞ ★依照p.8的要領，用調色卡
　　　　（G+E）計量黏土。

① 在塔皮中填入黏土，使其乾
燥。

◎用手指確實延展至邊緣。

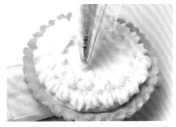

② 擠上鮮奶油（參考p.17），使其乾燥。

◎從外側往中央一圈圈地擠。

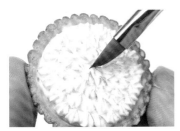

③ 混合紅褐色、深褐色顏料，為
塔皮的邊緣和鮮奶油加上烤
色。

◎隨處迅速地塗抹在鮮奶油上即可。

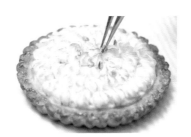

④ 在表面塗上薄薄一層透明漆，
貼上開心果碎粒。

◎如果用透明漆黏不住，就用黏著劑
固定。

Crepe Shop

將「草莓可麗餅」、「香蕉可麗餅」、「奶油砂糖可麗餅」、
「冰淇淋可麗餅」、「黃桃可麗餅」、「巧克力鮮奶油可麗餅」排在板子上，
做成像商店的展示櫥窗一般。把板子立起來，或是掛在牆上裝飾也很可愛。
以UV膠製作的烤盅裡放了配料的配件。各位不妨也用自己喜歡的搭配方式，
設計出獨創的可麗餅菜單吧。

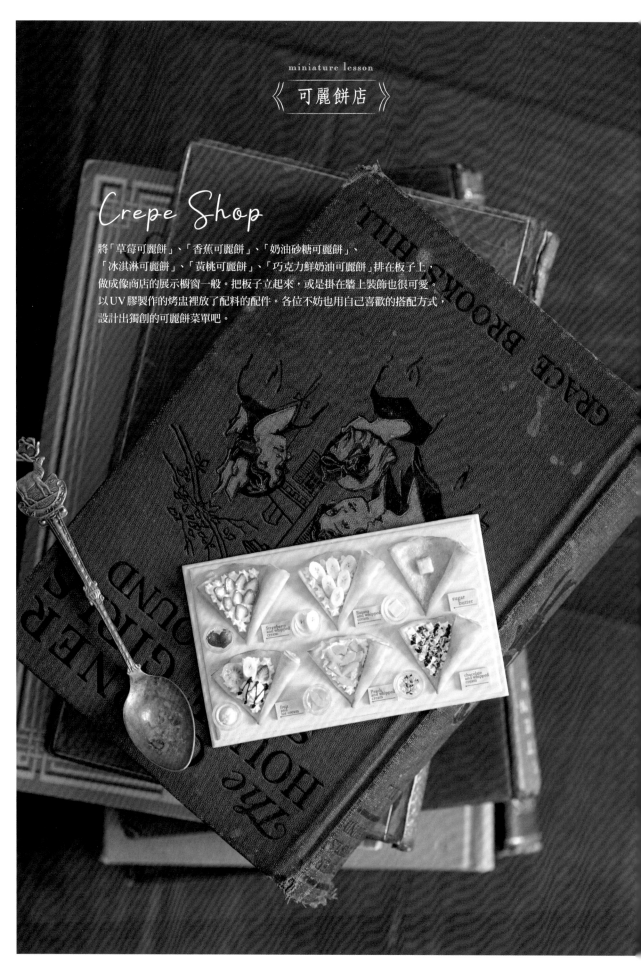

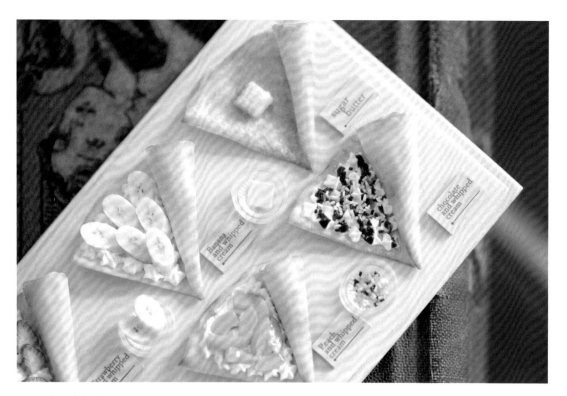

將以黑色背景搭配手寫文字
列印出來的紙張貼在木材
上，做成黑板風格的菜單。
手作的木盒中擺滿磅蛋糕。

line up

照片左上起依序為

| 草莓 |
| 香蕉 |
| 奶油 |
| 冰淇淋 |
| 黃桃 |
| 巧克力米 |

照片左上起依序為

| 草莓可麗餅 |
| 香蕉可麗餅 |
| 奶油砂糖可麗餅 |
| 冰淇淋可麗餅 |
| 黃桃可麗餅 |
| 巧克力鮮奶油可麗餅 |

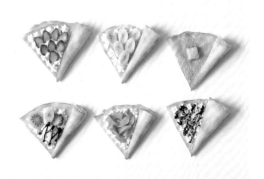

可麗餅餅皮

<材料>

樹脂黏土（Grace）
輕量樹脂黏土（Grace Light）
壓克力顏料（麗可得 軟管型）
・土黃（Yellow Oxide）
・紅褐（Transparent Burnt Sienna）

<準備>

★1：1混合兩種黏土，依照p.8～9的要領調成米色，然後用調色卡（F+D）計量。

① 用迷你壓板將黏土延展成直徑約5cm。

② 用手指延展成直徑5.8cm，稍微使其乾燥。
◎一邊保持圓形，一邊稍微讓邊緣扭曲。

③ 寬鬆地對折。

④ 從末端開始捲約1/3，使其乾燥。
◎捲的時候要用手指壓住底邊正中央。

⑤ 依序塗抹土黃色、紅褐色顏料，加上烤色。
◎以化妝用海綿拍打上色。顏色不均勻會更顯逼真。

草莓可麗餅

＜材料＞

可麗餅餅皮
鮮奶油素材（濃郁發泡鮮奶油）
草莓片（p.77）
亮光透明漆

① 在可麗餅餅皮上擠鮮奶油（參
考p.17）。

◎以分次的方式擠出一圈外側，內側
則擠成Z字形。

② 裝飾上草莓片，使其乾燥。

◎如果黏不住就用黏著劑固定。

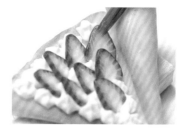

③ 在草莓上塗抹透明漆，使其乾
燥。

香蕉可麗餅

和草莓可麗餅一樣
擠上鮮奶油，擺
上香蕉（p.84）做裝
飾，使其乾燥。在
香蕉上塗抹透明
漆，使其乾燥。

黃桃可麗餅

和草莓可麗餅一樣
擠上鮮奶油，裝飾
上切成適當大小的
黃桃（下記），使
其乾燥。在黃桃上
塗抹透明漆，使其
乾燥。

《黃桃／柿子（p.72）》 ◎烤箱黏土的基本使用方法參照p.57。

① 依照p.8的要領用調色卡（F）
計量烤箱黏土（FIMO SOFT 16向
日葵），搓成球狀之後以110°C
的烤箱烤20分鐘。切成16等
分，切掉兩端。

◎黃桃要取中央部分，使其呈圓弧
狀。

② 柿子要用紅褐色（Transparent Burnt Sienna）顏料上色。

◎隨意製造出顏色斑駁的效果，以表現柿子的質感。用於水果大福（p.72）。

冰淇淋可麗餅

巧克力鮮奶油可麗餅

和草莓可麗餅一樣擠上鮮奶油，擺上奇異果（p.79）、香蕉（p.84）草莓片（p.77）、香草冰淇淋（p.29）做裝飾。在冰淇淋上擠巧克力醬（下記），使其乾燥。在水果上塗抹透明漆，使其乾燥。

和草莓可麗餅一樣擠上鮮奶油，然後擠上巧克力醬（下記），撒上巧克力米（p.53），使其乾燥。

《巧克力醬》

<材料>

液狀樹脂黏土（MODENA PASTE）
壓克力顏料（麗可得 軟管型）
　・紅褐（Transparent Burnt Sienna）
　・深褐（Transparent Burnt Umber）

① 自製擠花袋。將玻璃紙（12cm見方）捲成筒狀，用膠帶固定。

② 在MODENA PASTE中混入紅褐色、深褐色顏料，調成巧克力色。

③ 將②填入自製擠花袋中，折疊上半部，用膠帶固定。

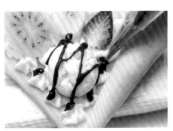

④ 稍微剪開擠花袋的前端，擠出來。

《巧克力米》

① 依照p.8～9的要領將樹脂黏土（Grace）調成喜歡的顏色，然後將各色填入自製擠花袋中，稍微剪開前端（參照p.52）。

② 用尺細細地擠壓出來，調整成筆直棒狀後使其乾燥。

◎要注意的是，擠花袋的前端一旦變形，就無法擠出漂亮的棒狀。如果變形了，就請重做一個擠花袋。

③ 切掉兩端，用筆刀切成小粒狀。

recipe

奶油砂糖可麗餅

<材料> 可麗餅餅皮
樹脂黏土（Grace）
亮光透明漆
壓克力顏料（麗可得 軟管型）
・土黃（Yellow Oxide）
砂糖素材（配料達人 砂糖）

<準備> ★依照p.8～9的要領將黏土調成淺奶油色，用調色卡（E）計量。

① 製作奶油。將黏土延展成直徑約1.3cm，用美工刀切成約5mm見方。

② 在透明漆中混入土黃色顏料，調成淺黃色，然後混入砂糖素材。

◎表現融化的奶油和砂糖。

③ 將②塗在可麗餅餅皮上抹開。

④ 將①的奶油置於中央，在奶油上塗抹用土黃色顏料調色的透明漆，使其乾燥。

◎表現奶油融化的感覺。利用透明漆的黏性黏合奶油。

《裝在烤盅裡的配件》

用黏著劑將草莓(p.76)、奶油(上記)、黃桃(p.51)、香蕉(p.84)、香草冰淇淋(p.29)、巧克力米(上記)，貼在烤盅(p.24或市售)裡。

《 糖果店 》

Candy Shop

以旗子做裝飾，氣氛熱鬧的攤車風格商店。
除了熟悉的「圓盤棒棒糖」和「糖果棒」、鬆軟的「棉花糖」、閃亮亮的「冰晶糖」外，
還有「金太郎飴」、「包裝糖果」、「杏仁糖」，品項十分豐富。
糖果的數量一多，陳列起來就更有樂趣。
附蓋子的玻璃瓶也是用UV膠手工製作。

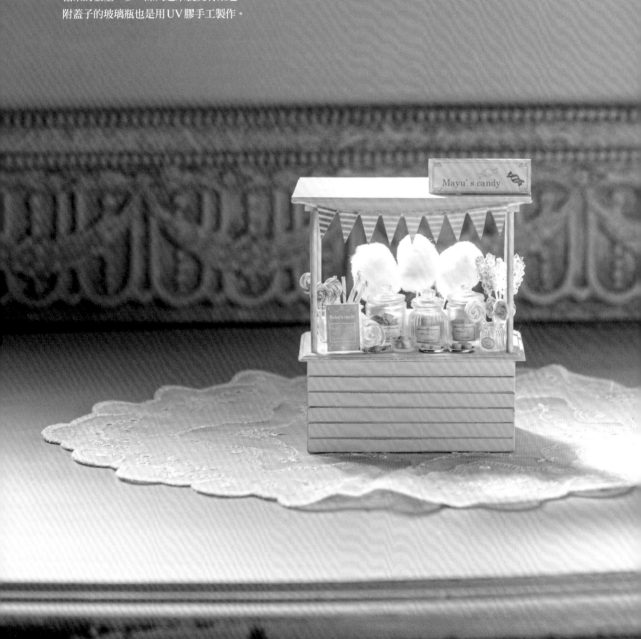

金太郎飴是裝在以飾品五金
製作的淺盤中，杏仁糖是裝
在以UV膠製作的烤盅裡。
瓶身的標籤也是手工製作。

a

b

c

line up

照片左起依序為

a　包裝糖果　糖果棒　圓盤棒棒糖
　　杏仁糖　金太郎飴

b　棉花糖　冰晶糖

c　附蓋子的玻璃瓶

55

圓盤棒棒糖 　 糖果棒

<材料>

烤箱黏土
（FIMO SOFT 0 白色／16 向日葵／26 櫻桃紅／42
柑橘／50 蘋果綠）

烤箱黏土
（FIMO EFFECT 014 半透明白／204 半透明紅／
205 玫瑰／505 薄荷）

壓克力顏料（麗可得 軟管型）
・深藍（Ultramarine Blue）

圓形棒（直徑 1mm、p.60）

黏著劑

<準備> ★依照下記準備各色的烤箱黏土。

白（共通）　1：2混合 FIMO SOFT 0 和 FIMO EFFECT 014，
依照 p.8 的要領用調色卡（E）計量。

水藍色（共通）　在 FIMO EFFECT 505 中混入深藍色顏料。

紅色（共通）　FIMO SOFT 26

粉紅色（3 色版本）　FIMO EFFECT 205

透明紅（6 色版本）　FIMO EFFECT 204

橘色（6 色版本）　FIMO SOFT 42

黃色（6 色版本）　FIMO SOFT 16

黃綠色（6 色版本）　FIMO SOFT 50

◎只要混入 FIMO EFFECT 就會產生透明感。基本使用方法參考 p.57。

① 將白色黏土延展成長 1cm 的
棒狀。

② 取適量的水藍色、紅色、粉紅
色黏土，分別延展成細長的棒
狀（粗 1mm）。

◎照片中為 3 色版本。

③ 在①的周圍平均配置②並黏貼
上去，然後切掉多餘部分。

6 色版本是在②延展水藍色、紅色、透明紅、橘色、黃色、黃綠色黏
土，依照③的要領黏貼上去。

④ 慢慢地拉伸延展，一邊扭轉、
一邊拉成粗 2mm 的棒狀。

《圓盤棒棒糖》

⑤ 從一側開始捲④，捲成直徑 1cm 左右就切掉多餘
部分。

◎開始捲之前，如果末端不整齊就稍微切掉。

⑥ 在末端附近用牙籤戳
洞。以 110°C 的烤箱
烘烤 20 分鐘，使其硬
化。

◎要在硬化之前，先戳出
用來插入棒子的洞。

⑦ 在剪成長 1.5cm 的圓
棒上塗黏著劑，插到
⑥的洞裡。

《糖果棒》

在④之後以110°C的
烤箱烤20分鐘，使其
硬化。用筆刀切成長
2.8cm。

column

烤過就硬化！烤箱黏土

黏土如果採取自然乾燥的方式需要花上一天以上的時間，但是烤箱黏土
只需20分鐘左右即可硬化，大幅縮短了作業時間。本書是用來製作糖
果、水果配件。烤箱黏土的耐久性強，也很推薦加工成飾品（p.75）。

。 FIMO SOFT／FIMO EFFECT
（STAEDTLER日本）

用烤箱加熱過，就會像陶器一樣硬
化的樹脂黏土。FIMO SOFT是發色
漂亮的基本色彩，共有24色。FIMO
EFFECT有硬化後會產生透明感的半
透明色彩和粉彩色等，共有41色。

＜基本使用方法＞

① 從包裝中取出，確實捏軟之後
再塑形。

◎避免放置於陽光直射及高溫場所，
使用後要用保鮮膜包覆保管。

② 將塑形好的黏土擺在烘焙紙
上，以110°C的烤箱烤20～
30分鐘即完成。

◎烤箱使用一般家用款式就OK。多
件作品一起烤會比較有效率。
◎硬化後，黏土幾乎不會因為加熱而
收縮。

金太郎飴

<材料>

烤箱黏土
（FIMO SOFT 0 白色／16 向日葵／42 柑橘）
烤箱黏土
（FIMO EFFECT 014 半透明白）

<準備> ★依照下記準備各色的烤箱黏土，然後依照p.8的要領計量。
黃色　1：2混合FIMO SOFT 0和FIMO EFFECT 014，再混入FIMO SOFT 16調色，然後用調色卡（F）×2計量。
橘色　在FIMO EFFECT 014中混入少許FIMO SOFT 42，用調色卡（F）×2計量。
白色　1：2混合FIMO SOFT 0和FIMO EFFECT 014，用調色卡（F）×2計量。
◎只要混入FIMO EFFECT就會產生透明感。基本使用方法參考p.57。

① 將黃色（或橘色）黏土（F）調整成直徑1.2cm的圓柱。

② 用美工刀對切，再分別切成5等分（共計10等分）。

③ 用手指一片、一片地將稜角捏圓。

④ 將白色黏土（F）延展成厚0.5mm，配合③的大小切掉多餘部分，然後沿著弧度捲上去。

⑤ 重複④的步驟，一片片地貼合。
◎白色黏土要對齊貼合。

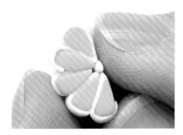

⑥ 貼完大約5個之後，將④剩下的白色黏土延展成細棒狀，放入正中央的縫隙中做成芯。

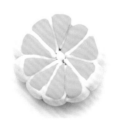

⑦ 重複④的步驟，將剩下的一半貼完。

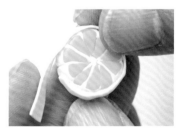

⑧ 將白色黏土（F）延展成厚0.5mm，捲在⑦的周圍，然後切掉多餘部分。
◎寬度要配合⑦事先裁好。

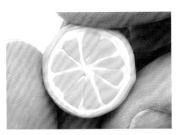

⑨ 將黃色（或橘色）黏土（F）延展成厚0.5mm，捲在⑧的周圍，然後切掉多餘部分。
◎寬度要配合⑧事先裁好。

⑩ 用手指按壓將圓縮小，然後慢慢地延展長度。

⑪ 滾動延展成直徑4mm。以110°C的烤箱烤20分鐘，用美工刀切成圓片。

recipe
杏仁糖

<材料> 烤箱黏土
　　　（FIMO EFFECT 205 玫瑰／505 薄荷）
　　　壓克力顏料（麗可得 軟管型）
　　　・深藍（Ultramarine Blue）

<準備> ★依照下記準備各色的烤箱黏土。
水藍色　在FIMO EFFECT 505中混入深藍色顏料。
粉紅色　FIMO EFFECT205
◎基本使用方法參照p.57。

① 將黏土搓成長4mm×寬3mm的大小。

② 以110°C的烤箱烤20分鐘。

recipe
包裝糖果

① 將杏仁糖（上記）放在包裝紙（1.2cm×1.5cm）上。

② 包起來後用鑷子扭轉兩端，調整成糖果的形狀。

包裝紙的做法是將喜歡的圖案，印在明信片大小的列印標籤貼紙（A-one）上之後裁下。撕掉貼紙包起來。

棉花糖

<材料>
彩色棉球
圓形棒（直徑 1mm）
亮光噴漆（TAMIYA 噴漆 TS-13 透明）
黏著劑

① 用手撕開彩色棉球。

② 在剪成長 2.5cm 的圓棒上塗黏著劑，捲上①。

③ 一邊隨處塗抹黏著劑，一邊寬鬆地捲上去塑形。
◎輕輕地纏繞，小心不要讓棉花中途斷掉。最好使其帶有通透感。

④ 在末端塗上黏著劑固定。

⑤ 噴上亮光噴漆，使其乾燥
◎噴漆能夠讓作品帶有光澤，並且有定型效果。作業過程中要保持通風。

彩色棉球
（石原商店）

最適合用來卸除指甲油、暈染腮紅的棉花。淺淺的粉彩色非常可愛。

塑膠材 1mm 圓棒
（TAMIYA）

直徑1mm、長40cm的塑膠圓棒。可以剪成喜歡的長度，當成糖果棒使用。

TAMIYA 噴漆 TS-13 透明
（TAMIYA）

快乾，容易均勻噴灑上色的彩色噴漆。透明款可用來增添光澤。

recipe

冰晶糖

<材料> UV 膠（星之雫 Gummy）
UV 膠用著色劑（寶石之雫）
　・黃色　・棕色　・藍色
　・紅色　・橘色　・黃綠色
　・綠色　・青色
圓棒（直徑 1mm，p.60）

◎Gummy款的UV膠會讓作品硬化後像軟糖一樣柔軟。

① 在UV膠中混入著色劑，調成各種顏色。
◎UV膠的基本使用方法參考p.24。以照片中的顏色作為參考，如以下所述分次少量地混入著色劑，調整顏色。
上排：（左）黃色+棕色、（右）藍色+棕色
下排：（左）紅色+橘色+棕色、（右）黃綠色+綠色+青色+棕色。

② 將①倒入矽膠模具（下記）中，照燈使其硬化。沒有調色的UV膠也要倒入模具中，使其硬化。

③ 從模具中取出②，用筆刀切成2mm見方。

軟模 [方形盤]
（PADICO）
矽膠模具，可以做出不同大小的簡單方形。冰晶糖是使用1.5cm見方，方形巧克力(p.64)是使用5mm見方的尺寸。

④ 將UV膠擠在調色盤上，放入③沾裹，然後貼在剪成3cm的圓棒上。
◎混合有色UV膠和透明UV膠一起沾裹。

⑤ 照燈約5秒，使其硬化。
◎因為無法一次就黏合，必須重複④～⑤，慢慢地塑形。

《附蓋子的玻璃瓶》 依照p.24的要領，使用以下的矽膠模具以UV膠製作（以市售品取代也OK）。瓶身標籤的做法是將喜歡的圖案印在紙上。小的寬7mm、高6mm，大的寬1.1cm、高8mm。

瓶罐（直線）立體型
（日清 Associates）
附蓋子的瓶子。有小款（直徑1.4cm×1.75cm）、大款（直徑2cm×2.5cm），本書是使用大款。

瓶罐（南瓜）立體型
（日清 Associates）
有腰身的復古造型。小款（直徑1.2cm×1.5cm）、大款（直徑1.8cm×2.2cm）皆有使用。

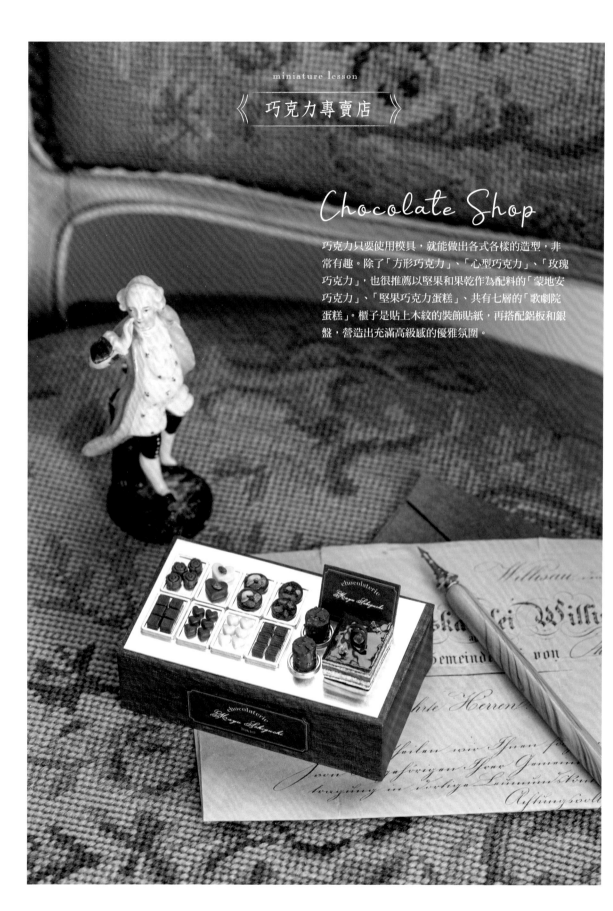

《 巧克力專賣店 》

Chocolate Shop

巧克力只要使用模具，就能做出各式各樣的造型，非常有趣。除了「方形巧克力」、「心型巧克力」、「玫瑰巧克力」，也很推薦以堅果和果乾作為配料的「蒙地安巧克力」、「堅果巧克力蛋糕」、共有七層的「歌劇院蛋糕」。櫃子是貼上木紋的裝飾貼紙，再搭配鋁板和銀盤，營造出充滿高級感的優雅氛圍。

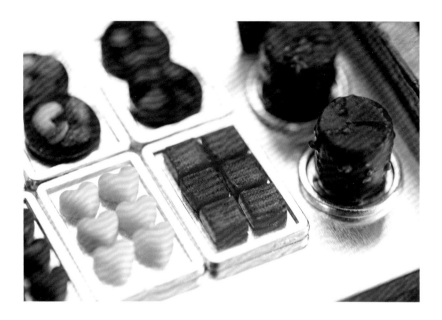

因為使用了模具，所以能夠輕易量產巧克力。盤子是以飾品五金所製成。看板上塗了胡桃木塗料，感覺十分雅致。

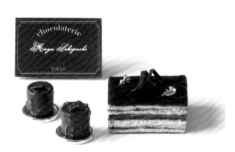

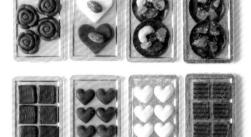

照片左起依序為　堅果巧克力蛋糕　歌劇院蛋糕

照片左上起依序為　玫瑰巧克力　心型巧克力（大）　蒙地安巧克力
　　　　　　　　　方形巧克力　心型巧克力（小）

方形巧克力

<材料> 樹脂黏土（Grace）
液狀樹脂黏土（MODENA PASTE）
壓克力顏料（麗可得 軟管型）
・紅褐（Transparent Burnt Sienna）
・深褐（Transparent Burnt Umber）

<準備> ★依照p.8～9的要領，將黏土調成巧克力色、黑醋栗色。

《牛奶》　　　　　　《黑醋栗》

① 將調好顏色的黏土填入方形矽膠模具（p.61）中，去除多餘部分。使其乾燥，從模具中取出。

② 以紅褐色、深褐色的顏料將MODENA PASTE調成巧克力色，塗在①上使其乾燥。

③ 貼上轉印貼紙或美甲貼紙。

◎照片中是將喜歡的圖案印在轉印貼紙上使用。撕掉透明玻璃紙貼在表面上，然後撕掉白色部分（遵照說明書的指示）。

心型巧克力（大、小）

<材料> 樹脂黏土（Grace）
杏仁（p.83）
黏著劑

<準備> ★依照p.8～9的要領，將黏土調成巧克力色、米白色。

軟模 [心型]
（PADICO）

矽膠模具，可以做出不同大小的心型。小的是使用5.5mm，大的是使用10mm的尺寸。

① 將調好顏色的黏土填入心型矽膠模具（右記）中，乾燥後取出。

② 大的要用黏著劑貼上杏仁。

玫瑰巧克力

<材料>
玫瑰造型飾品配件
取型土（Blue Mix）
樹脂黏土（Grace）

<準備>
★依照p.8～9的要領將黏土調成巧克力色。

① 將Blue Mix按壓在玫瑰造型的飾品配件上取型（p.33）。

◎如果有串珠用的孔，就用環氧樹脂造型補土填起來。硬化時間約30分鐘。

② 在模具中填入黏土，乾燥後取出。

recipe

蒙地安巧克力

<材料>

液狀樹脂黏土（MODENA PASTE）
壓克力顏料（麗可得 軟管型）
　・紅褐（Transparent Burnt Sienna）
　・深褐（Transparent Burnt Umber）

杏仁（p.83）
腰果（p.82）
開心果（p.83）
柳橙乾（p.86）
蔓越莓乾（p.86）
藍莓乾（p.85）

軟模 [圓盤]
（PADICO）

矽膠模具，可以做出不同
大小的圓形。這裡是使用
10mm的尺寸。

① 用紅褐色、深褐色
的顏料將 MODENA
PASTE 調成巧克力
色，放入圓形矽膠模
具（上記）中。

② 擺上杏仁、腰果、開
心果、柳橙乾、蔓越
莓乾。

③ 使其乾燥，從模具中
取出。

另一種是放上柳橙
乾、蔓越莓乾、藍莓
乾。

recipe

堅果巧克力蛋糕

<材料>　輕量黏土（HALF-CILLA）
　　　　液狀樹脂黏土（MODENA PASTE）
　　　　壓克力顏料（麗可得 軟管型）
　　　　　・紅褐（Transparent Burnt Sienna）
　　　　　・深褐（Transparent Burnt Umber）
　　　　黏著劑

<準備>　★ 依照p.8 ～ 9的要領將
　　　　黏土調成淺奶油色，用調
　　　　色卡（I）計量。

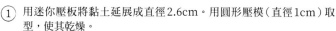

① 用迷你壓板將黏土延展成直徑2.6cm。用圓形壓模（直徑1cm）取
　型，使其乾燥。
　◎為避免沾黏，要先在模具上抹油。

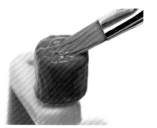

② 用紅褐色、深褐色的顏料將
MODENA PASTE調成巧克
力色，塗抹在①上。
◎用雙面膠固定在甲片座或鉤子上比
較方便塗抹。

《堅果》

③ を在表面黏貼堅果（右記），
然後用筆塗抹上②將其覆蓋，
靜置乾燥。

④ 用黏著劑貼上三角形巧克力
（參考p.15）。
◎三角形巧克力是用調成巧克力色
（p.9）的樹脂黏土（Grace）製成。

1：1混合樹脂黏土（Grace）和輕量
樹脂黏土（Grace Light），依照p.8～
9的要領調成米色，然後用調色卡
（E）計量。使其乾燥，用筆刀削
成碎片。

recipe

歌劇院蛋糕

<材料> 輕量黏土（HALF-CILLA）
彩色黏土（Grace Color 棕色）
壓克力顏料（麗可得 軟管型）
・紅褐（Transparent Burnt Sienna）
・深褐（Transparent Burnt Umber）
亮光透明漆
黏著劑

<準備> ★依照p.8～9的要領，如下記進行黏土
（HALF-CILLA）的調色和計量。
巧克力蛋糕 用調色卡（F）計量褐色的彩色
黏土。
杏仁海綿蛋糕 調成米色，用調色卡（H）計
量出1片的分量（共做出3片）。
奶油霜 調成焦糖色，用調色卡（G+F）計量
出1片的分量（共做出2片）。
甘納許 調成深褐色，用調色卡（H）計量。

① 用迷你壓板將各色黏土分別延
展成直徑4cm。
◎準備巧克力蛋糕1片、杏仁海綿蛋
糕3片、奶油霜2片、甘納許1片。

② 依序疊放巧克力蛋糕、杏仁海綿蛋糕、奶油霜、杏仁海綿蛋糕、甘
納許、杏仁海綿蛋糕、奶油霜。

③ 用牙刷輕拍上面，製造質感的
同時將表面整平。

④ 用美工刀切成長方形（2cm×2.8cm）。

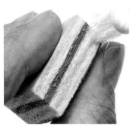

⑤ 用牙刷為剖面製造質感。

⑥ 混合紅褐色、深褐色顏料,在剖面的杏仁海綿蛋糕的上方加入線條,然後用鑷子一邊增添質感、一邊使其融合。靜置乾燥。
◎表現巧克力滲入蛋糕體的感覺。

⑦ 在透明漆中混入紅褐色、深褐色顏料,做成巧克力醬。
◎慢慢地攪拌,以免起泡。

⑧ 將⑦塗抹於上面,使其乾燥。

⑨ 用黏著劑貼上巧克力裝飾(下記)、金箔(下記)。

《巧克力裝飾》

將調成巧克力色(p.9)的樹脂黏土(Grace)薄薄地延展後裁成寬1mm,捲在吸管上製造弧度。取下來使其乾燥,切掉多餘部分。

金箔

裝飾在蛋糕上能夠營造出高級感。選擇材質極薄、方便好用的美甲金箔。

《 和菓子店 》

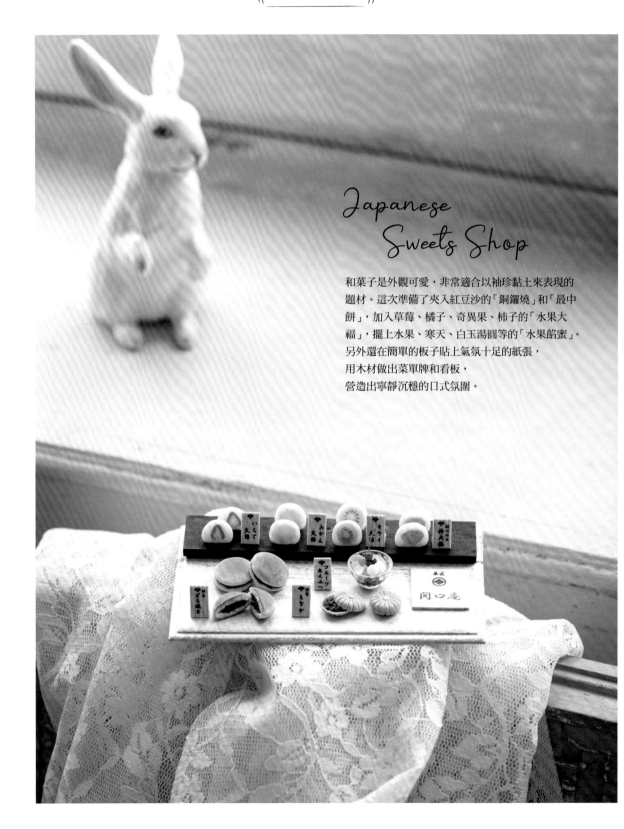

Japanese Sweets Shop

和菓子是外觀可愛，非常適合以袖珍黏土來表現的
題材。這次準備了夾入紅豆沙的「銅鑼燒」和「最中
餅」，加入草莓、橘子、奇異果、柿子的「水果大
福」，擺上水果、寒天、白玉湯圓等的「水果餡蜜」。
另外還在簡單的板子貼上氣氛十足的紙張，
用木材做出菜單牌和看板，
營造出寧靜沉穩的日式氛圍。

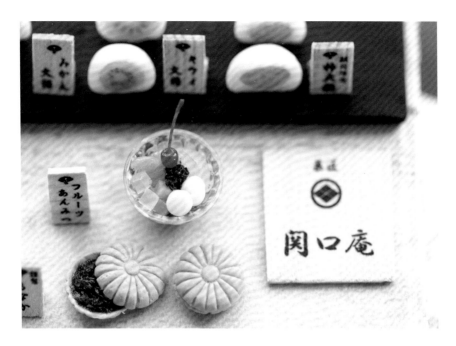

看板和菜單是用可以印出喜歡圖案的轉印紙製作。把大福擺在比較高的黑色板子上，讓整體感覺更有層次。

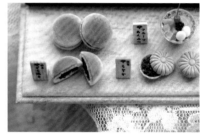

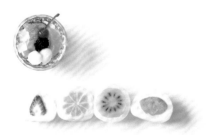

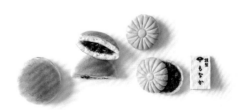

照片左起依序為 水果餡蜜 水果大福

照片左起依序為 銅鑼燒 最中餅

recipe

銅鑼燒

<材料>

樹脂黏土（Grace）
輕量樹脂黏土（Grace Light）
壓克力顏料（麗可得 軟管型）
　・土黃（Yellow Oxide）
　・紅褐（Transparent Burnt Sienna）
　・深褐（Transparent Burnt Umber）

<準備>

★1:1混合兩種黏土，依照
p.8～9的要領調成米色，然
後用調色卡（E）計量出1片的
分量。

① 用手指將黏土延展成直徑
1.5cm，讓邊緣呈圓弧狀。做
出2片，使其乾燥。依照下記
④的要領，加上烤色。

② 在1片的背面放上紅豆沙（下
記）。

③ 蓋上另1片，使其乾燥。

《對切版本》

① 在上記的步驟①之後，用美工
刀對切。用牙刷在剖面製造質
感。

② 在1片的背面放上少許紅豆沙
（下記）。

③ 放上另1片夾住，壓扁兩端使
其閉合。靜置乾燥。
◎乾燥後餅皮就不會閉合，因此必須
趕在乾燥之前作業。夾入少許紅豆
沙，製造縫隙。

④ 依序塗抹土黃色、紅褐色、深褐色顏料，加上烤
色。
以化妝用海綿拍打上色，一面調整深淺。顏色不均勻會更顯逼
真。

⑤ 塞入紅豆沙，填滿縫
隙。

《紅豆沙》

依照p.8～9的要領將樹
脂黏土（Grace）調成紅豆
色，然後和亮光透明漆
大略混合。

◎分次少量地混入透明漆，讓
質地變得柔軟。訣竅是要採取
切拌的方式，不要用力攪拌。
乾燥後顏色會變深。

recipe
最中餅

<材料>
造型補土（環氧樹脂造型補土 速硬化型）
取型土（Blue Mix）
樹脂黏土（Grace）
輕量樹脂黏土（Grace Light）
黏著劑

<準備>
★混合環氧樹脂造型補土的主劑和硬化劑(p.33)，依照p.8的要領用調色卡（C+B）計量。
★1:1混合兩種黏土，依照p.8～9的要領調成淺黃褐色，然後用調色卡（B+A）計量出1片的分量。

《皮的模具》

① 用手指延展環氧樹脂造型補土，做成薄薄的圓頂狀（直徑1.1cm）。
◎若是沾上指紋，只要輕撫表面就會消失。

② 用圓形壓模（直徑3mm）在正中央輕壓出痕跡。

③ 用黏土刮刀（不鏽鋼刮刀）劃出16條線。
◎一開始先劃出十字形的紋路，然後在紋路之間各劃出1條，接著繼續在紋路之間各劃出1條，如此間距就會相等。

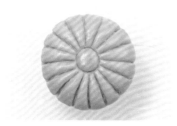

④ 靜置6小時，使其乾燥。

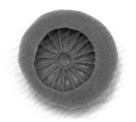

⑤ 將Blue Mix按壓在④的原型上取型（p.33）。
◎硬化時間約30分鐘。

① 將黏土填入模具中。
◎為方便取出，要先在模具中抹油。

② 用牙刷按壓，填滿模具。

③ 用黏土棒按壓邊緣、做出凹槽，塑形成碗狀。

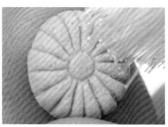

④ 2～3分鐘後從模具中取出，用牙刷輕輕地在表面製造質感。以相同方式再做1片，使其乾燥。

《紅豆》

⑤ 在1片的背面鋪滿紅豆沙（p.70），然後隨處埋入紅豆（右記），讓兩者融合。

⑥ 在另1片餅皮上塗黏著劑覆蓋上去，使其乾燥。

◎覆蓋時要將兩片餅皮錯開，讓紅豆沙露出來。完全閉合的版本因為看不見裡面，所以沒有放紅豆也OK。

依照p.8～9的要領將樹脂黏土（Grace）調成<u>紅豆色</u>，然後搓成直徑1mm～1.5mm的大小，使其乾燥。

水果大福

<材料>

樹脂黏土（Grace）
油灰狀的打底劑（Light Modeling Paste）
◎以濃郁發泡鮮奶油（p.17）取代也OK
草莓片（p.77）
柳橙片（p.80）
奇異果（p.79）
柿子（p.51）

<準備>

★ 依照p.8～9的要領將黏土調成白色，用調色卡（F）計量。

Light Modeling Paste
（麗可得）

如空氣般輕盈，由壓克力樹脂和大理石粉末組成的油灰狀打底劑。乾燥後會凝固，變成不透明的白色。

① 將黏土揉成圓頂形（寬1.1cm、高8mm），使其乾燥幾分鐘直到表面乾燥。

◎因為要將裡面挖空，所以要稍微使其乾燥。若要放入柳橙、奇異果，就要先使其帶有一點高度。

② 用美工刀對切。

為避免沾黏，要先在美工刀上抹油。

③ 將黏土刮刀（不鏽鋼刮刀）伸入剖面，留下邊緣（約1.5mm）、劃出一圈線條。

◎剩下一半的黏土要用保鮮膜包起來，以免乾燥。

④ 用黏土刮刀（不鏽鋼刮刀）挖出裡面的黏土，再用鑷子清除。

⑤ 用黏土棒撫平，讓裡面變得光滑。

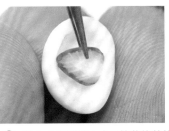

⑥ 放入水果確認大小，接著使其乾燥。剩下的一半做法也和③～⑥一
樣。
◎照片中為草莓和奇異果。柳橙、柿子的做法也一樣。
◎皮的高度要幾乎和水果相同，這樣做出來的成品才漂亮。由於乾燥後黏土會縮
小，因此要將水果放進去一起乾燥。

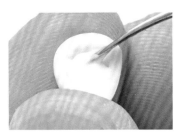

⑦ 取出水果，填入 Light Modeling
Paste。

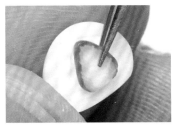

⑧ 埋入水果。

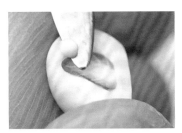

⑨ 去除多餘的 Light Modeling
Paste，使其乾燥。

recipe

水果餡蜜

<材料> 亮光透明漆
　　　　壓克力顏料（麗可得 軟管型）
　　　　　・紅褐（Transparent Burnt Sienna）
　　　　糖漬櫻桃（p.82）
　　　　◎杯子是使用市售品。

① 在透明漆中混入紅褐色顏料，
調成糖蜜的顏色，然後在杯中
放入和照片差不多的量。

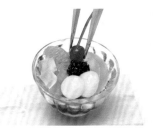

② 盛入橘子、白桃、寒天、白玉
湯圓（皆在p.74）。在正中央放上
紅豆沙（p.70），最後擺上糖漬
櫻桃。使其乾燥。
◎如果用透明漆黏不住，就用黏著劑
固定。

《白玉湯圓》

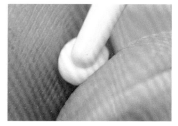

依照p.8～9的要領將樹脂黏土（Grace）調成<u>白色</u>，用調色卡（A）計量（2個份）。揉出2個圓球後稍微壓扁，用黏土棒讓中央稍微凹陷。使其乾燥，塗上亮光透明漆。

《白桃》

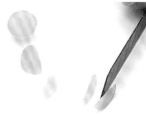

依照p.8～9的要領將透明黏土（Sukerukun）調成<u>米色</u>，用調色卡（F）計量，揉成圓球後使其乾燥。用美工刀切成半月形。
◎乾燥後會產生透明感。

《橘子》

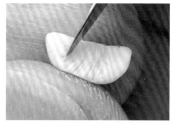

在烤箱黏土（FIMO EFFECT 014半透明白）中混入少許（FIMO SOFT 42柑橘），依照p.8的要領用調色卡（A）計量出1個的分量。塑形成橘瓣的形狀，用黏土刮刀（不鏽鋼刮刀）細細地劃上紋路。以110℃的烤箱烤20分鐘。
◎基本使用方法參考p.57。

《寒天》

⟶　乾燥後

用透明黏土（Sukerukun）做出直徑1cm的圓球，使其乾燥。用筆刀切成2mm見方。
◎乾燥後會產生透明感。

抹茶口味是依照p.8～9的要領將透明黏土（Sukerukun）調成<u>抹茶色</u>，其餘做法相同。

以袖珍黏土甜點製作飾品

從這次介紹的甜點店中,挑選喜歡的甜點單品來製作也OK!
以下將介紹只須加上螃蟹扣和圓環,就能輕鬆完成的墜飾。
各位也可以裝上其他喜歡的五金配件,享受製作獨創飾品的樂趣。

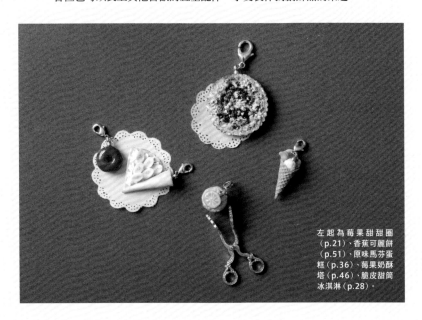

左起為莓果甜甜圈
(p.21)、香蕉可麗餅
(p.51)、原味馬芬蛋
糕(p.36)、莓果奶酥
塔(p.46)、脆皮甜筒
冰淇淋(p.28)。

＜飾品五金＞

尺寸和設計非常多樣,請選擇喜歡的款式。

◦ 螃蟹扣
常用於項鍊等的扣環。

◦ 吊環螺絲
只要像螺絲一樣轉進
去,就能做出和五金
配件接續的部分。

◦ 圓環
連接配件的五金零件。

＜工具＞

◦ 手鑽
可以用來鑽小孔的工
具。使用精密手鑽D
(TAMIYA)。裝上另
外販售的鑽頭。

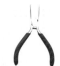
◦ 平口鉗
前端平坦,方便夾住小
五金配件。建議可以準
備2支,這樣開關圓環
時會方便許多。

＜加工成飾品的做法＞

① 用手鑽(使用1mm的
鑽頭)在喜歡的甜點
上鑽孔。

② 在吊環螺絲上塗黏著
劑,插入①的洞中。

③ 讓圓環穿過吊環螺
絲,裝上螃蟹扣。

◎做成飾品時,為了達到防水、防汙的效果,最好在作品上塗抹亮光(或是消光)
透明漆。因為要鑽孔,所以請選擇有厚度的作品。

《圓環的使用方法》

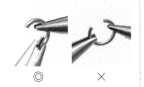

◎　　　　　　×

用兩支平口鉗夾住圓環的
兩側,以前後錯開的方式
拉開。閉合時也以相同方
式復原。不能直接往左右
拉開,否則會使牢固程度
下降。

《 配料配件的做法 》

recipe

草莓

<材料> 烤箱黏土（FIMO SOFT 0 白色）
烤箱黏土（FIMO EFFECT 014 半透明白色）
壓克力顏料（麗可得 軟管型）
 ・土黃（Yellow Oxide）
 ・綠（Permanent Sap Green）
模型用水性塗料（Acrysion 紅／透明紅）
黏著劑

<準備> ★1：2混合FIMO SOFT 0
和FIMO EFFECT 014，
依照p.8的要領用調色卡
（B）計量。
◎只要混入FIMO EFFECT就會產生
透明感。基本使用方法參考p.57。

Acrysion
（GSI Creos）

速乾且臭味超低的模型用水性
塗料。和烤箱黏土的契合度
佳。完全乾燥之前為水溶性，
可用水洗掉。

① 揉成圓球後捏住上方，做成眼
淚的形狀。

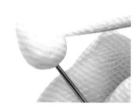

② 插在待針上，用牙籤戳洞，描
繪出種子的圖案。以110°C的
烤箱烤20分鐘。

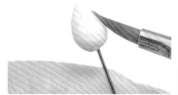

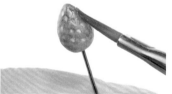

③ 塗上土黃色顏料，接著依序塗抹水性塗料的透明紅、紅色。
◎重現草莓逐漸熟透的模樣。藉由重疊上色讓成品栩栩如生。一邊使其乾燥，一邊重複塗抹。

《蒂頭》

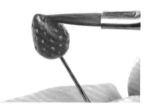

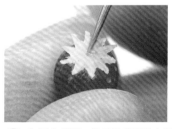

④ 如果有蒂頭，就用黏著劑貼上蒂頭（右記），乾燥後，混合綠色、土
黃色顏料塗在蒂頭上。

依照p.8～9的要領，將大小
適中的樹脂黏土（Grace）調成
黃綠色，然後薄薄地延展來。
用筆刀切成蒂頭的形狀。

recipe

草莓片

<材料>
烤箱黏土（FIMO SOFT 0 白色）
烤箱黏土（FIMO EFFECT 014 半透明白
／204 半透明紅）

<準備>
★依照下記準備各色的烤箱黏土，然後依照 p.8 的要領計量。
白色　1：2混合FIMO SOFT 0和FIMO EFFECT 014，用調色卡（F）
×2計量。
淺粉紅、深粉紅　在FIMO EFFECT 014中混入204調色（以204的量調
整濃度），之後分別用調色卡（G）計量。
紅色　用調色卡（F）、（G）計量FIMO EFFECT 204。
只要混入FIMO EFFECT就會產生透明感。基本使用方法參考p.57。

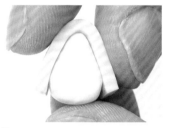

① 將白色黏土（F）塑形成三角形
（底邊8mm、高1.4cm）。

② 將淺粉紅色黏土延展成厚
2mm，捲在①的上方，然後
切掉多餘部分。

③ 將深粉紅色黏土延展成厚
2mm，捲在②的上方，然後
切掉多餘部分。

④ 將紅色黏土（F）延展成厚
0.5mm，捲在③的上方，然
後切掉多餘部分。

⑤ 縱向對切，再分別切成5等
分。

⑥ 將白色黏土（F）延展成厚
0.5mm。放上1片⑤，配合
剖面的大小切掉多餘部分。

⑦ 重複⑥的步驟，一邊在每片之間夾入白色黏土，一邊恢復成切開之前的形狀。
◎夾入白色黏土，讓左右各出現4條線（中央不要夾）。

⑧ 將紅色黏土（G）延展成 厚0.5mm，捲在⑦的上方。

⑨ 用手慢慢地拉伸，延展成細長的棒狀（直到剖面的橫幅為 5mm）。

⑩ 用美工刀切斷末端，以牙刷為剖面製造質感，接著用黏土刮刀（不鏽鋼刮刀）讓正中央凹陷。

⑪ 用美工刀切成薄片。以110°C的烤箱烤20分鐘。
◎每一片都要先為剖面製造質感再切。

recipe

剖半草莓

<材料> 草莓（p.76）
草莓片（p.77）步驟⑨的狀態
取型土（Blue Mix）
模型用水性塗料（Acrysion 紅）

① 將草莓縱向對切，按壓上 Blue Mix取型（p.33）。
◎硬化時間約30分鐘。

② 將草莓片切得比較厚，放入①的模具中。用黏土刮刀（不鏽鋼刮刀）為剖面製造質感，從模具中取出。以110°C的烤箱烤20分鐘。
◎讓背面呈圓弧形。

③ 在背面的白色部分塗紅色水性塗料。

recipe

奇異果

<準備>

★依照下記準備各色的烤箱黏土，然後依照p.8的要領計量。

深綠　在FIMO EFFECT 014混入FIMO SOFT 50和9（9的分量較多）調色，用調色卡（E）×2、（F）×4計量。

淺綠　在FIMO EFFECT 014混入FIMO SOFT 50和9（50的分量較多）調色，用調色卡（G）×4、（H）×2計量。

黑色　用調色卡（E）計量FIMO SOFT 9。

白色　用調色卡（F）計量FIMO EFFECT 014。

◎只要混入FIMO EFFECT就會產生透明感。基本使用方法參考p.57。

<材料> 烤箱黏土（FIMO SOFT 9黑色／50蘋果綠）
　　　　烤箱黏土（FIMO EFFECT 014半透明白）

① 將深綠色（E）×2和黑色黏土分別延展成長8cm的棒狀（深綠2條、黑色1條），再分別切成長2cm。

② 如照片所示，分別將5條貼合。一個是在正中央放入黑色，在兩旁各排放2條深綠色。另一個是深綠和黑色交錯排列。

◎若長度不一就將兩端切掉。

③ 將深綠色黏土（F）延展成厚1mm，放上1個②後折疊包覆。

◎配合②的大小，切掉多餘部分。

④ 將深綠色黏土（F）延展成厚1mm，和③一樣再次從上面包覆。

◎配合③的大小，切掉多餘部分。

⑤ 將淺綠色黏土（G）延展成厚1mm，同樣包覆住④

◎配合④的大小，切掉多餘部分。

⑥ 將淺綠色黏土（G）延展成厚1mm，同樣包覆住⑤（不要整個包覆，將長度裁短包住一半就好）。

⑦ 依照③～⑥的步驟，再製作一個。

⑧ 一邊用手縮小直徑，一邊慢慢延展成約4.2cm的長度。

⑨ 用美工刀分別切成6等分。

◎先將長度切半再分別切成3等分，就能輕易切得平均。

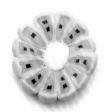

⑩ 如照片所示，將2個黑點（種子）和1個黑點的黏土片交錯貼合，之後把白色黏土揉成球狀填入中心，做成圓形。

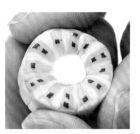

⑪ 用手將黏土縮小成直徑1.4cm左右。

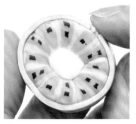

⑫ 將淺綠色黏土（H）延展成厚1mm，捲在⑪的周圍，然後切掉多餘部分。以相同方式再捲一片。

⑬ 用手慢慢縮小成直徑9mm左右，同時也要延伸長度。

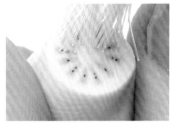

⑭ 用美工刀切掉末端，然後用牙刷為剖面製造質感。

⑮ 用美工刀切成薄片。以110℃的烤箱烤20分鐘。
◎每一片都要先為剖面製造質感再切。

recipe

柳橙片

<材料>

烤箱黏土（FIMO SOFT 0白色／16向日葵／42柑橘）
烤箱黏土（FIMO EFFECT 014 半透明白）
壓克力顏料（麗可得 軟管型）
・橘（Vivid Red Orange）

<準備>

★依照下記準備各色的烤箱黏土，然後依照p.8的要領計量。
橘色　在FIMO EFFECT 014混入少許FIMO SOFT 42，用調色卡（F）計量。
山吹色　在FIMO EFFECT 014混入FIMO SOFT 42和16，用調色卡（G）計量。
白色　1：2混合FIMO SOFT 0和FIMO EFFECT 014，用調色卡（G）×2計量。
◎只要混入FIMO EFFECT就會產生透明感。基本使用方法參考p.57。

① 將橘色黏土修整成直徑1.2cm的圓柱。

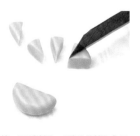

② 用美工刀對切，再分別切成5等分（共計10等分）。

③ 用手指一片、一片地將稜角捏圓。

④ 將白色黏土（G）延展成厚
0.5mm，配合③的大小切掉
多餘部分，然後如照片所示沿
著弧度捲上去。

⑤ 重複④的步驟，一片、一片地貼合成圓形。
◎白色黏土要對齊貼合。

⑥ 將④剩下的白色黏土延展成細
長條，貼在1片的分界上填補
縫隙。
◎配合⑤的寬度裁切長度。

⑦ 將白色黏土（G）延展成厚
1.5mm，在⑥的周圍捲一
圈，然後切掉多餘部分。
◎寬度要配合⑥事先裁好。

⑧ 將山吹色黏土延展成厚
1mm，在⑦的周圍捲一圈，
然後切掉多餘部分。
◎寬度要配合⑦事先裁好。

 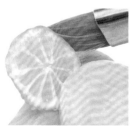

⑨ 用手指按壓將剖面縮小成直徑
1cm左右，同時慢慢地延伸
長度。

⑩ 用美工刀切掉末端，之後用黏
土刮刀（不鏽鋼刮刀）在剖面加上
瓢瓣的圖案。
◎在橘色黏土上劃出細小紋路，表現
瓢瓣。

⑪ 用美工刀切成薄片。
◎每一片都要先為剖面加上瓢瓣圖案
再切。

⑫ 用牙籤在中心戳洞，以110℃
的烤箱烤20分鐘。

⑬ 在邊緣塗抹橘色顏料，也在外側的白色黏土上隨意塗色。

糖漬櫻桃

<材料> 烤箱黏土（FIMO EFFECT 204 半透明紅色）
樹脂黏土（Grace）
黏著劑
壓克力顏料（麗可得 軟管型）
　・深紅（Deep Brilliant Red）
模型用水性塗料（Acrysion 透明紅）

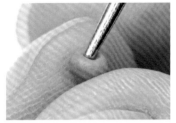

① 用紅色烤箱黏土揉出直徑約3mm的圓球，然後用黏土棒戳洞。
◎烤箱黏土的基本使用方法參考p.57。

② 將紅色烤箱黏土延展成細長條，和①一起以110°C的烤箱烤20分鐘。

③ 用深紅色顏料為黏著劑調色，接著混入少量樹脂黏土。

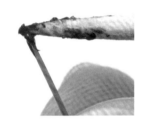

④ 將②的黏土棒切成長約8mm，在前端沾取少量③，使其乾燥。
◎表現莖前端的隆起部分。

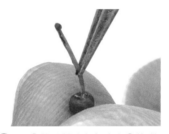

⑤ 在④的前端（沒有沾取③的那一邊）塗抹黏著劑，放入②圓球的洞裡。

⑥ 在圓球上塗透明紅色的水性塗料，使其乾燥。

腰果

<材料>

烤箱黏土（FIMO SOFT 0 白色）
烤箱黏土（FIMO EFFECT 014 半透明白色）
壓克力顏料（麗可得 軟管型）
　・土黃（Yellow Oxide）
　・褐色（Raw Sienna）

<準備>

★1：2混合FIMO SOFT 0和FIMO EFFECT 014，混入土黃色、褐色顏料調成奶油色。
◎只要混入FIMO EFFECT就會產生透明感。基本使用方法參考p.57。

用黏土揉出直徑約3mm的圓球，然後做成長6mm左右的棒狀，稍微彎曲。以110°C的烤箱烤20分鐘。

recipe

杏仁

<材料> 烤箱黏土（FIMO SOFT 0 白色）
　　　 烤箱黏土（FIMO EFFECT 014 半透明白色）
　　　 壓克力顏料（麗可得 軟管型）
　　　 ・土黃（Yellow Oxide）
　　　 ・茶色（Raw Sienna）
　　　 ・紅褐（Transparent Burnt Sienna）
　　　 ・深褐（Transparent Burnt Umber）

<準備> ★1：2混合FIMO SOFT 0和FIMO EFFECT 014，然後混合土黃色、褐色顏料調成奶油色。

◎只要混入FIMO EFFECT就會產生透明感。基本使用方法參考p.57。

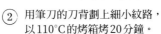

① 用黏土揉出直徑2～3mm的圓球，然後塑形成眼淚的形狀。

◎用筆刀調整形狀。放在有高度的盒子上比較好作業。

② 用筆刀的刀背割上細小紋路，以110°C的烤箱烤20分鐘。

③ 混合紅褐色和深褐色顏料，塗抹於表面。

recipe

開心果

<材料> 烤箱黏土（FIMO SOFT 0 白色）
　　　 烤箱黏土（FIMO EFFECT 014 半透明白色）
　　　 壓克力顏料（麗可得 軟管型）
　　　 ・土黃（Yellow Oxide）
　　　 ・茶色（Raw Sienna）
　　　 ・亮綠（Permanent Green Light）
　　　 ・深褐（Transparent Burnt Umber）

<準備> ★1：2混合FIMO SOFT 0和FIMO EFFECT 014，然後混合土黃色、褐色、亮綠色顏料調成淺艾草色。

◎只要混入FIMO EFFECT就會產生透明感。基本使用方法參考p.57。

① 用黏土揉出直徑2mm的圓球，塑形成眼淚的形狀。以110°C的烤箱烤20分鐘。

◎讓表面稍微凹凸不平。

② 混合土黃色、亮綠色、深褐色顏料，斑駁地塗抹於表面。

開心果碎粒

<材料> 壓克力顏料（麗可得 軟管型）
・土黃（Yellow Oxide）
・茶色（Raw Sienna）
・亮綠（Permanent Green Light）
・深褐（Transparent Burnt Umber）

<準備> ★使用的烤箱黏土和開心果(p.83)一樣。以同樣方式調色，然後依照p.8的要領用調色卡（C）計量。

① 將黏土延展成直徑約1.5cm，以110℃的烤箱烤20分鐘。混合土黃色、亮綠色、深褐色顏料，斑駁地塗抹於表面。

② 用黏土刮刀（不鏽鋼刮刀）切碎。

香蕉

<材料> 樹脂黏土（Grace）
輕量樹脂黏土（Grace Light）
壓克力顏料（麗可得 軟管型）
・土黃（Yellow Oxide）
・深褐（Transparent Burnt Umber）

<準備> ★1：1混合2種黏土，依照p.8～9的要領調成米色，然後用調色卡（F）計量。

① 將黏土延展成長3cm的棒狀，然後用黏土刮刀（不鏽鋼刮刀）橫向劃出細小紋路。

② 用美工刀均勻地縱向劃出5條紋路，使其乾燥。

③ 用美工刀斜切成薄片。

④ 用土黃色顏料在剖面放射狀地畫上細線，描繪圖案。

⑤ 用深褐色顏料在正中央隨處上色，描繪圖案。

recipe

薄荷

<材料> 樹脂黏土（Grace）
　　　 黏著劑
　　　 壓克力顏料（麗可得 軟管型）
　　　　・土黃（Yellow Oxide）
　　　　・亮綠（Permanent Green Light）

<準備> ★依照p.8～9的要領，將黏土調成<u>黃綠色</u>。

① 將大小適中的黏土薄薄地延展開來，用隨意揉成團的鋁箔紙按壓，製造質感。

② 用筆刀切成葉子的形狀。
◎做出大（長4～5mm）2片、小（長3mm）2片。

③ 用筆刀在正中央劃出1條、左右各劃出3條紋路作為葉脈，使其乾燥。

④ 將大小適中的黏土延展成細棒狀（粗0.5mm），使其乾燥。用黏著劑將③的葉子黏貼於前端。
◎只要像p.53的巧克力米一樣填入自製擠花袋中，就能輕鬆擠出細棒。

⑤ 混合土黃色、亮綠色顏料，塗在葉子上。莖（棒子）要切成適當長度。

recipe

藍莓乾

<材料>
樹脂黏土（Grace）

<準備>
★依照p.8～9的要領，將黏土調成<u>藍莓色</u>。

將黏土薄薄地延展成適當大小，用筆刀削下少量後戳刺表面，製造質感。使其乾燥。

recipe

覆盆子

<材料>

透明黏土（Sukerukun）

<準備>

★ 依照p.8～9的要領將透明
黏土調成覆盆子色，用調色卡
（B）計量。

美容用注射器

可以在百圓商店等
處購得的化妝品用
注射器。利用前端
的圓形加上圖案。

① 將透明黏土揉成圓球，插入牙
籤。

② 以美容用注射器（上記）按壓，
在整體加上圖案。

③ 使其乾燥，取下牙籤。

recipe

蔓越莓乾

<材料>

透明黏土（Sukerukun）

<準備>

★ 依照p.8～9的要領，將透明黏
土調成蔓越莓色。

讓大小適中的透明黏土半乾。用筆刀削下少量，使其乾燥。
◎調色後立刻撕開會呈現不出質感，所以要等稍微乾燥後再削。

recipe

透明黏土

<材料>

透明黏土（Sukerukun）

<準備>

★ 依照p.8～9的要領將透明黏
土調成柳橙色，用調色卡（B）計
量。

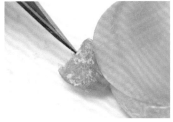

將透明黏土揉成圓球，使其乾燥。切成一半，用筆刀隨意削切表
面。
◎用來製作磅蛋糕（p.38）的柳橙乾要用筆刀切細。

《 甜點店的底座 》

天板、桌子、攤車……本書一共準備了六種底座。
像是用銼刀磨削塗料，或是用顏料弄髒表面，
透過這類加工營造出復古氛圍是重點所在。請各位參考以下做法，依個人喜好隨
心所欲地決定顏色和設計。

《主要材料和工具》

木材

可以在家居賣場等處購得。本書是使用方便加工的椴木（厚1mm、1.5mm）、檜木（厚1mm、2mm）。尺寸請依據使用量進行挑選。商店的看板、菜單板選用寬度窄的木材比較方便。有些底座也會使用角材和圓棒。

直尺、丁字尺

在木材上做記號、切割時使用。可以畫直線和直角的丁字尺同樣必備。因為切割時會用到美工刀，最好選擇不鏽鋼材質。

美工刀、切割墊

切割木材時使用。美工刀是選擇可以切割較厚素材的特大H型刀片（刀片厚0.7mm）。本書是使用A4大小的切割墊（TAMIYA）。

塗料、筆

本書會配合底座使用不同的塗料。請依個人喜好挑選。筆是使用方便大面積塗抹的平筆。

左　可以顯現出美麗木紋的水性漆（Asahipen）。使用顏色為橡木、淺橡木、胡桃木、紅木。

中　色調柔和，乾掉後會變成霧面的牛奶漆（透納色彩）。使用顏色為奶油香草、佛羅里達粉。

右　模型用水性塗料Acrysion（GSI Creos）。使用顏色為薄荷藍。

銼刀、鑽石銼刀

使用美甲用的銼刀。能夠將木材的表面修整平滑、削切塑形。前端尖銳的鑽石銼刀是用來製作F款的底座（p.93）。

《用於裝飾》

紙

在百圓商店購買的蝶古巴特紙。用來製作A款的天板（p.88和菓子）。

裝飾貼紙

用來製作E款的底座（p.92）。巧克力是使用在百圓商店購買的木紋裝飾貼紙，蛋糕則是使用DI-NOC TM特耐裝飾軟片ST-736石紋（3M）。

塑膠板、鋁板

用來製作E款的天板（p.92）。巧克力是使用鋁板（厚0.3mm），蛋糕是使用白色塑膠板（厚1mm）。

A款（平放）　…可麗餅店（p.48）、和菓子店（p.68）

＜木材＞
天板　（上）厚1mm、（下）厚1.5mm
和菓子用檯面　檜木 厚3mm

＜尺寸＞
天板（上）×1片　寬5.6cm×長9.6cm
天板（下）×1片　寬6cm×長10cm
和菓子用檯面×1片　寬1.8cm×長9.4cm

① 參考尺寸用鉛筆在木材上做記號，然後沿著記號用美工刀切割。

◎使用可以描繪直線和直角的丁字尺，鋪上切割墊，抵著尺切割。

② 用銼刀將每個配件的表面修整平滑。

◎用銼刀磨平起毛的表面。清除削下來的碎屑。

③ 在天板（上）的一面抹上薄薄一層白膠，上下左右各留下2mm的空隙，貼在天板（下）上，然後從上面用力按壓黏合。

◎為避免黏合時白膠溢出，要將白膠薄薄地抹開。

④ 乾燥後，用銼刀研磨2片天板的4邊，將邊緣的稜角稍微磨圓。

◎同時研磨2片。

⑤ 用筆在表面塗上塗料（水性漆 橡木），使其乾燥。

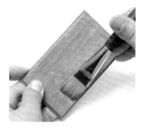

⑥ 用筆在⑤上重複塗抹塗料（牛奶漆 奶油香草），使其乾燥。

《和菓子的底座》

⑦ 用銼刀到處將⑥的塗料磨掉，讓底材的顏色稍微透出來。

◎故意磨掉塗料，營造出復古氛圍。磨的時候要以稜角為主，表面也要稍微研磨。

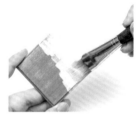

在白膠中加水稀釋，在④之後塗上去，然後貼上紙（p.87）。在和菓子用檯面上塗黑色壓克力顏料（象牙黑），用白膠貼在天板上，使其乾燥。

point　用銼刀研磨完之後，要確實清除削下來的碎屑。

B款（攤車）　‥甜甜圈店（p.18）、烘焙甜點店（p.34）

<木材>

前板、背板、側板
檜木 厚2mm
前板裝飾
檜木 厚1mm
（烘焙甜點）前板裝飾③④
檜木 1mm角材

<尺寸>

（共通）

前板、背板×各1片：寬5cm×長9.2cm
側板×2片：寬5cm×長4.8cm

⋯⋯⋯⋯⋯⋯⋯⋯⋯⋯⋯⋯⋯⋯⋯

（甜甜圈）

前板裝飾①×11片：幅8mm×長4.3cm

前板裝飾②×2條：幅3mm×長9.2cm

⋯⋯⋯⋯⋯⋯⋯⋯⋯⋯⋯⋯⋯⋯⋯

（烘焙甜點）

前板裝飾①×2片：寬8mm×長9.2cm

前板裝飾②×2片：寬3cm×長3.8cm

前板裝飾③×4條：長3.8m

前板裝飾④×4條：長2.8cm

<準備>　★準備A款底座（步驟⑤之後經過乾燥的成品）
（p.88）。

◎甜甜圈是使用水性漆 淺橡木，烘焙甜點是將水性漆 胡桃
木、紅木、橡木混合使用。

★參考尺寸裁切木材，用銼刀研磨。（參考p.88的步驟
①～②）。用筆在表面塗上塗料（水性漆 橡木），使
其乾燥（參考p.88的步驟⑤）。

◎烘焙甜點是將水性漆 胡桃木、紅木、橡木混合使用。

《甜甜圈》　　　　　　　　《烘焙甜點》

① 如照片所示，用白膠將前板裝飾的配件貼在前板上，使其乾燥。

　◎甜甜圈是將前板裝飾②貼在上下，然後將前板裝飾①排在中間。烘焙甜點是將前
　板裝飾①貼在上下，前板裝飾②排在中間，然後在②的周圍貼上前板裝飾③和④。

《甜甜圈》　　　　　　　　　《烘焙甜點》

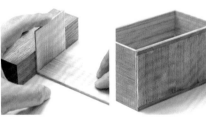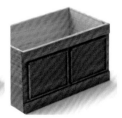

② 用白膠將前板和背板分別貼在2片側板上，使其乾燥。

　◎為了讓角度呈直角，組裝的時候要一邊抵住角材。

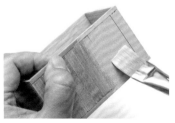

③ 甜甜圈是用筆在整體塗上塗料
（牛奶漆 佛羅里達粉），使其乾燥。

④ 將A的底座倒置，上下左右各
留下2mm的空隙，用白膠貼
上③，使其乾燥。

　◎甜甜圈要用銼刀到處將塗料磨掉，
　加工成復古風。

C款（屋頂攤車）　…糖果店（p.54）

＜木材＞

前板、背板、側板、梁　檜木 厚2mm
前板裝飾　檜木 厚1mm
柱子　圓棒 直徑3mm
屋根板　椴木 厚1.5mm

＜準備＞　★準備A款底座（p.88）。
★參考尺寸裁切木材，用銼刀研磨，之後用筆在表面塗上塗料（水性漆 橡木），使其乾燥（參考p.88的步驟①～②、⑤）。

＜尺寸＞

前板、背板×各1片
寬4cm×長9.2cm

側板×2片 寬4cm×
長4.8cm

前板裝飾×6片
寬6mm×長9.2cm

柱子×4條：長5.6cm

屋頂板×1片
寬6cm×長10.5cm

梁①×2片
寬5mm×長4.8cm

梁②×2片 寬5mm×長9.4cm

① 依照p.89的要領製作B款底座。如照片所示，用白膠將前板裝飾貼在前板上。塗上塗料（Acrysion 薄荷藍），使其乾燥。用銼刀到處將塗料磨掉，加工成復古風。

② 在屋頂板的表面塗上塗料（Acrysion 薄荷藍），在屋頂板的背面、梁和柱子塗上塗料（牛奶漆 奶油香草），使其乾燥。

③ 用白膠將梁黏貼於屋頂板的背面（梁①要離邊緣約5mm，梁②要離約4mm）。
◎為了讓角度呈直角，要一邊組裝一邊抵住角材。

④ 讓柱子分別對齊角落，用白膠黏貼。使其乾燥。

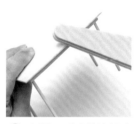

⑤ 用銼刀到處將塗料磨掉，加工成復古風。

《旗子》

⑥ 將⑤用白膠貼在①的底座上，使其乾燥。

① 將喜歡的紙張裁成9個等腰三角形（底邊9mm、高1.3cm），用白膠貼在剪成長11cm的棉繩上，使其乾燥。

② 混合土黃色（Yellow Oxide）、紅褐色（Transparent Burnt Sienna）顏料，以化妝用海綿到處輕輕地塗抹上色。用白膠把繩子貼在頂上。

recipe

D款（斜屋頂） …冰淇淋店（p.26）

<木材>
前板、背板、側板、屋頂側板　檜木 厚2mm
前板裝飾　檜木 厚1mm
柱、梁　檜木角材3mm
屋根板　椴木 厚1.5mm

<準備>
★準備A款底座（p.88）。
◎步驟⑥的塗料是使用牛奶漆 佛羅里達粉。

★參考尺寸裁切木材，用銼刀研磨，之後用筆在表面塗上塗料（水性漆 檜木），使其乾燥（參考p.88的步驟①〜②、⑤）。用筆在屋頂板的背面、屋頂側板、柱子、梁塗上塗料（牛奶漆 奶油香草），使其乾燥。

<尺寸>

前板、背板×各1片
寬4cm×長9.2cm

側板×2片
寬4cm×長4.8cm

前板裝飾①×2片
寬3cm×長3.6cm

前板裝飾②×4條
寬3mm×長4.6cm
（削成45度角）

前板裝飾③×4條
寬3mm×長4cm
（削成45度角）

※前板裝飾的這個部分為45度。

屋頂板×1片
寬6.2cm×長10cm

屋頂側板×2片
寬（底邊）2cm
（上邊）1cm×長6cm

柱子×4條 長6.4cm

梁×2條 長4.5cm

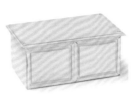

① 依照p.89的要領製作B款底座。

◎前板的做法是平均地貼上2片前板裝飾①，再用前板裝飾②、③圍成框。塗上塗料（牛奶漆 奶油香草），乾燥後用銼刀到處將塗料磨掉，加工成復古風。

② 如照片所示，用白膠將柱子和梁貼在屋頂側板上，使其乾燥（做出2組）。

◎沿著屋頂側板的直線貼上梁，然後在梁的上下黏貼柱子。

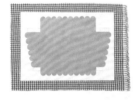

③ 在紙型（p.93）上塗抹用水稀釋過的白膠，貼上喜歡的布料，使其乾燥。沿著紙型剪裁。在屋頂板的表面塗白膠，黏貼於布料的背面中央。將布往內折，用白膠貼合角落的黏貼處。

◎在屋頂板沒有上色的那一面塗白膠。

 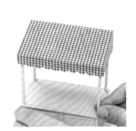

④ 如照片所示，將②用白膠貼在屋頂板的兩端，使其乾燥。

◎讓屋頂側板的斜邊對齊屋頂板。

⑤ 混合土黃色（Yellow Oxide）、紅褐色（Transparent Burnt Sienna）顏料，用海綿在布上面到處輕壓上色，進行髒汙加工。

◎也要用銼刀到處將柱子上的塗料磨掉，加工成復古風。

⑥ 用白膠將⑤貼在①的底座上，使其乾燥。

E款（冷藏櫃） …蛋糕店（p.10）、巧克力專賣店（p.62）

<木材>

前板、背板、側板　檜木 厚2mm
天板　椴木 厚1.5mm

<準備>

★參考尺寸裁切木材，用銼刀研磨（參考 p.88的步驟①～②）。

<尺寸>

天板×1片
寬6.2cm×長10.5cm

前板、背板×各1片
寬3cm×長10.5cm

側板×2片
寬3cm×長5.8cm

① 將天板的背面朝上擺放。用白膠分別將前板、背板黏貼組裝在2片側板上，使其乾燥。

◎為了讓角度呈直角，組裝的時候要一邊抵住角材。

② 將裝飾貼紙（p.87）裁成比櫃子的高度高約1cm，捲在①上黏合。

◎如果長度不夠捲完一圈，就將2片接在一起。

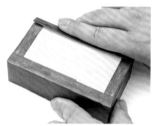
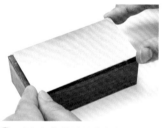

③ 用美工刀割開角落，依照左右、後面、前面的順序折入黏貼。

④ 巧克力的做法是將鋁板（p.87）裁成寬5.6cm×長9.9cm，用白膠黏貼，使其乾燥。

◎蛋糕的做法是將塑膠板（p.87）裁成寬6cm×長10.4cm（下）、寬5.6cm×長9.4cm（上）。以塑膠專用黏著劑將（下）貼在底座上，然後在上下左右平均保留空隙疊上（上），用黏著劑黏貼。

<實物大紙型>

盒子（p.94）的紙型。請影印使用。

（蛋糕店 p.10）

（甜甜圈店 p.18）

| F款（桌子） | …甜塔店（p.40） |

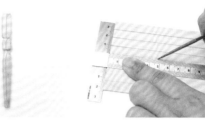

＜木材＞

天板　椴木 厚1.5mm
幕板　檜木 厚2mm
桌腳　檜木角材6mm

＜準備＞

★參考尺寸裁切木材，用銼刀研磨天板和幕板（參考 p.88 的步驟①～②）。

＜尺寸＞

天板×1片
寬7.5cm×長11cm

幕板（前後）×2片
寬1cm×長8.7cm

幕板（左右）×2片
寬1cm×長5.4cm

桌腳×4條 長5.5cm

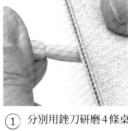

① 分別用銼刀研磨4條桌腳，做成照片中的形狀。

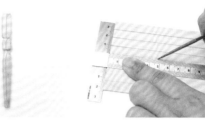

② 在天板的長邊平均畫出7條線，抵著直尺用鑽石銼刀劃出淺淺的紋路。
◎清除削下來的碎屑。

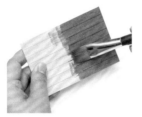

③ 用筆在各配件的表面薄塗上一層塗料（水性漆 橡木），使其乾燥。繼續在桌腳和幕板塗上塗料（牛奶漆 奶油香草），使其乾燥。

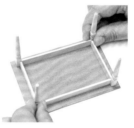

④ 為了讓內側的角度呈直角，作業時要一邊抵住角材，一邊用白膠將桌腳黏在幕板上，使其乾燥。將天板翻面擺放，貼在上下左右均等的位置上。
◎將前後左右的幕板直立擺放，在角落貼上桌腳。

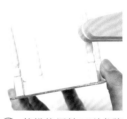

⑤ 乾燥後用銼刀到處將塗料磨掉，加工成復古風。

＜型紙＞

貼在D款底座（p.91）屋頂板上的布料紙型。請放大成200%影印使用。

▌→ 割開此處

黏貼處　黏貼處
黏貼處　黏貼處

《 小物的做法 》

盒子、菜單板、淺盤等等，商店內用來陳列的小物也都是手工製作。連小細節也不放過，
造出符合自己喜好的理想商店吧。

《盒子》…蛋糕店（p.10）、甜甜圈店（p.18）

用筆刀將喜歡的紙張沿著紙型（p.92）裁下來。沿著
摺線凹折，用白膠黏貼組裝。

《品名板》…甜甜圈店（p.18）、
可麗餅店（p.48）、和菓子店（p.68）

在裁好的木材上塗白膠，
貼上印有喜歡圖案的紙，
使其乾燥。

◎木材是使用裁成5mm（和菓
子是6mm）×1cm的檜木（厚
1mm）。紙也要準備相同大小。

如果是使用轉印貼紙，就
要將印有喜歡圖案的轉印
貼紙的透明玻璃紙撕掉，
貼在木材上，再撕掉白色
部分。

◎請遵照說明書的指示。

《品名（紙）》

…蛋糕店（p.10）、冰淇淋店（p.26）、烘焙甜點店（p.34）
將印有喜歡圖案的紙（寬9mm、高1cm）對折。◎在9mm×5mm的部分印字，將高度對折。

《菜單板、看板》 做法和品名板相同。尺寸等請參考下記。

◎可依個人喜好為材料上色，或是依照旗子（p.90）的要領進行髒汙加工。

〈菜單板〉

· 蛋糕店（p.10）、甜甜圈店（p.18）
 在2cm×3cm的檜木板（厚1mm）周圍，貼上1mm×2cm、1mm×3.2cm的檜木框（厚2mm）。
· 冰淇淋店（p.26）　檜木（厚1mm）2.3cm×2.8cm、3cm×2cm
· 烘焙甜點店（p.34）　在2.5cm×3.5cm的檜木板（厚1mm）周圍，貼上1mm×2.5cm、1mm×3.7cm的檜木框
 （厚2mm）。
· 甜塔店（p.40）　黏合2片椴木（厚1.5mm）3cm×2cm。
· 糖果店（p.54）　透明塑膠板（厚0.5mm）2.1cm×1.2cm。貼上去的紙要比板子小一圈。

〈看板〉

· 甜甜圈店（p.18）　檜木（厚1mm）2cm×5cm
· 糖果店（p.54）　椴木（厚1.5mm）4.5cm×1.5cm
· 巧克力專賣店（p.62）　檜木（厚1mm）大：2cm×5cm、小：3cm×2cm。大的要用銼刀將內側的角磨圓。
· 和菓子店（p.68）　檜木（厚1mm）2cm×1.7cm

《淺盤》…蛋糕店（p.10）、巧克力專賣店（p.62）

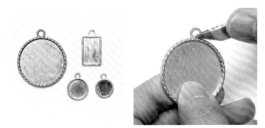

① 使用飾品餐盤。用斜口鉗剪下環的部分。

② 用銼刀研磨，修整平滑。用噴漆漆成喜歡的顏色，
使其乾燥。

◎用雙面膠固定在免洗筷上，由左往右朝固定方向噴漆（充分
搖晃），如此便能均勻上色。作業時要鋪上弄髒也沒關係的
紙，並且確實保持通風。

盒子、菜單、看板的圖案可以利用免費的插圖素材，輕鬆製作出來。

<推薦的網站> 插圖AC　　　　https://www.ac-illust.com/　　Da Lace　　　　http://da-lace.com/
　　　　　　　Frame Design　https://frames-design.com/　　Ribbon Freaks　http://ribbon-freaks.com/

《塔台》…甜塔店（p.40）

① 剪掉餐盤的環，用黏著劑在餐盤背面貼上金屬串珠。
◎只要增加串珠的數量，就能調整塔台的高度。

② 用黏著劑加上花形配件（壓克力花 霧面串珠 5瓣），用金色噴漆上色。
◎顏色可依個人喜好變更。噴漆時要保持通風。

《木盒》…烘焙甜點店（p.34）

在2.3cm×2.5cm的檜木板（厚1mm）上面，用白膠黏貼4片5mm×2.5cm，做成框。
◎塗成喜歡的顏色。

《蕾絲紙》…甜塔店（p.40）

① 依照p.8的要領用調色卡（G）計量輕量黏土（HALF-CILLA），然後用　麵棍延展成如紙一般薄。
◎黏土的分量依尺寸進行調整。為避免沾黏，要在擀麵棍上抹油。

② 用花形壓模（直徑約3.5cm）取型。
◎只要改變模具，就能做出喜歡的大小和形狀。

③ 用牙籤加上喜歡的圖案，使其乾燥。
◎在乾燥之前加上圖案。乾燥後質感會變得像紙一樣。

《冰淇淋座》…冰淇淋店（p.26）

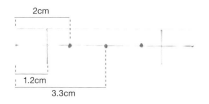

2cm
1.2cm
3.3cm

① 將透明塑膠板（厚0.5mm）裁成1.3cm×6.6cm，如照片所示做上記號。

② 用電動雕刻機鑽出直徑約6mm的孔，讓①的點位於圓的中心。
◎慢慢加大刀頭的尺寸，擴大孔洞。

③ 用美工刀在兩端的線上劃出淺溝，凹折成形。
◎溝槽如果太深會斷掉，必須留意。

關口真優 (Sekiguchi Mayu)

擅長製作雅致細膩的甜點作品，2008年出版個人著作之後，成為活躍於電視、雜誌的甜點裝飾藝術家。之後成立「Pastel Sweets關口真優甜點裝飾工作室」。其技術、指導方式備受矚目，亦在海外舉辦講座。最近也積極投入創作各式各樣的黏土作品，像是袖珍餐點、麵包等等，不斷嘗試拓展創作活動的領域。每天專心研究以樹脂黏土製作的料理、甜點，向全世界傳遞黏土工藝的樂趣。著有《關口真優的袖珍黏土甜點教科書》、《關口真優的袖珍黏土麵包教科書》、《樹脂黏土做的可愛袖珍麵包》、《可愛又逼真！袖珍黏土三明治、麵包飾品》、《超可愛的迷你size！袖珍甜點黏土手作課》、《樹脂黏土做的可愛懷舊袖珍洋食》、《超可愛袖珍餐桌 用黏土製作精緻又擬真的暖心餐點》、《用樹脂黏土製作令人雀躍的袖珍便當》（河出書房新社）及其他多本書籍。並為2019年2月創刊的《用樹脂黏土製作的袖珍餐點》（アシェット・コレクションズ・ジャパン）負責監修。

Instagram @_mayusekiguchi_
https://mayusekiguchi.com

【日文版工作人員】

設計	桑平里美
攝影	masaco
風格設計	鈴木亞希子
編輯	矢澤純子
製作協力	及川聖子

〈材料協助〉
- 日清Associates TEL 03-5641-8165 http://nisshin-nendo.hobby.life.co.jp/
- PADICO TEL 03-6804-5171 https://www.padico.co.jp/
- TAMIYA TEL 054-283-0003 https://www.tamiya.com/japan/index.html
- 日本教材製作所 TEL 06-6998-4421 http://www.nihon-kyozai.co.jp
- Bonny Colart TEL 03-3877-5113 https://www.jp.liquitex.com
 ＊麗可得的壓克力顏料、Light Modena Paste
- Aibon產業 TEL 03-5620-1620
- STAEDTLER 日本 TEL 03-5835-2815 https://www.staedtler.jp
 ＊刊載於書中的商品資訊以2022年12月為準。

SEKIGUCHI MAYU NO MINIATURESWEETS SHOP
© MAYU SEKIGUCHI 2023
Originally published in Japan in 2023 by KAWADE SHOBO SHINSHA Ltd. Publishers, TOKYO.
Traditional Chinese translation rights arranged with KAWADE SHOBO SHINSHA Ltd. Publishers, TOKYO,
through TOHAN CORPORATION. TOKYO.

繽紛又甜蜜！超擬真夢幻點心世界
關口真優的袖珍黏土菓子工坊
2023年11月1日初版第一刷發行

作 者	關口真優	
譯 者	曹茹蘋	
編 輯	魏紫庭	
發 行 人	若森稔雄	
發 行 所	台灣東販股份有限公司	
	＜地址＞台北市南京東路4段130號2F-1	
	＜電話＞(02)2577-8878	
	＜傳真＞(02)2577-8896	
	＜網址＞http://www.tohan.com.tw	
郵撥帳號	1405049-4	
法律顧問	蕭雄淋律師	
總 經 銷	聯合發行股份有限公司	
	＜電話＞(02)2917-8022	

國家圖書館出版品預行編目（CIP）資料

關口真優的袖珍黏土菓子工坊：繽紛又甜蜜！超擬真夢幻點心世界 / 關口真優著；曹茹蘋譯. -- 初版. -- 臺北市：臺灣東販股份有限公司, 2023.11
96 面；18.8 X 25.7 公分
ISBN 978-626-379-083-4(平裝)

1.CST: 泥工遊玩 2.CST: 黏土

999.6 112016455